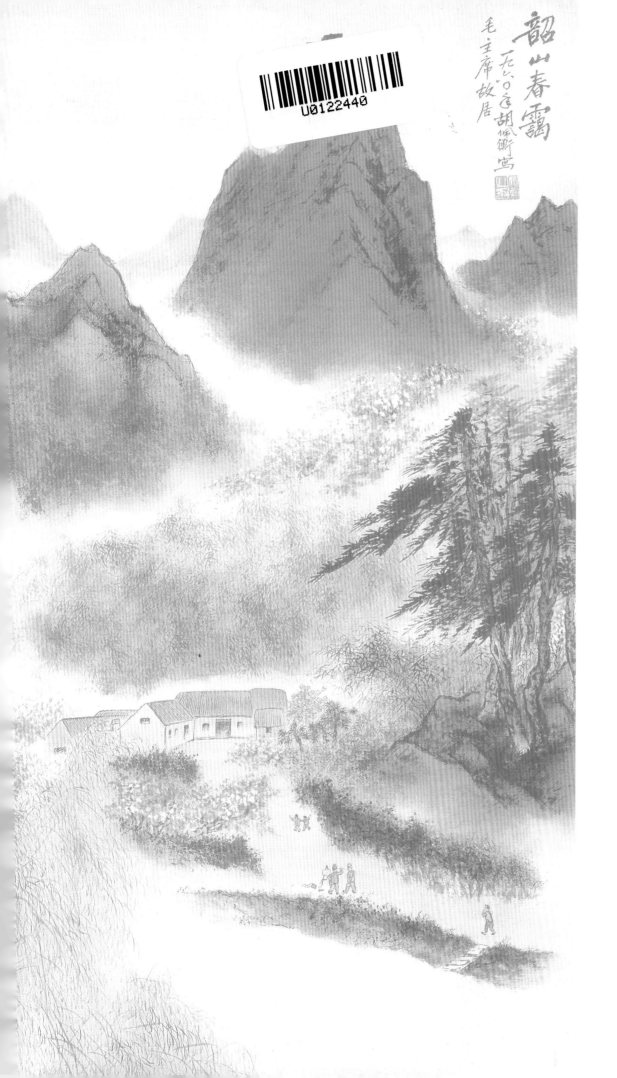

韶山春霭
一九八〇年胡佩衡写
毛主席故居

名家
课徒稿
临本

胡佩衡

山水画法

胡佩衡◎绘

本　社◎编

上海人民美术出版社

本套名家课徒稿临本系列，荟萃了近现代中国著名的国画大师名家如黄宾虹、陆俨少、贺天健等的课徒稿，量大质精，技法纯正，是引导国画学习者入门的高水准范本。

本书荟萃了山水画大家胡佩衡大量的山水课徒画稿，搜集了他大量的精品画作，并配上相关画论、解说，分门别类，汇编成册，以供读者学习借鉴之用。

图书在版编目（CIP）数据

胡佩衡山水画法 / 胡佩衡绘. -- 上海 ：上海人民
美术出版社，2022.1
（名家课徒稿临本）
ISBN 978-7-5586-2212-0

Ⅰ．①胡… Ⅱ．①胡… Ⅲ．①山水画-国画技法
Ⅳ．①J212.26

中国版本图书馆CIP数据核字（2021）第217598号

名家课徒稿临本

胡佩衡山水画法

绘　　者：胡佩衡
编　　者：本　社
主　　编：邱孟瑜
统　　筹：潘志明
策　　划：姚琴琴
责任编辑：姚琴琴
技术编辑：陈思聪
出版发行：上海人民美术出版社
社　　址：上海市闵行区号景路159弄A座7楼
印　　刷：上海商务联西印刷有限公司
开　　本：889×1194　1/12
印　　张：6
版　　次：2022年3月第1版
印　　次：2022年3月第1次
书　　号：ISBN 978-7-5586-2212-0
定　　价：58.00元

目 录

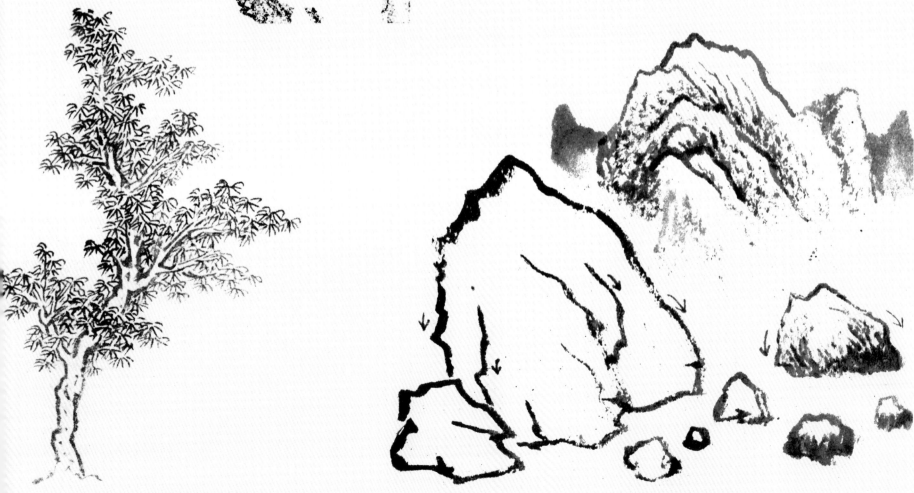

一　山水画发展的过程

　　汉朝以前的绘画，多是人物画，虽然偶有山水为背景，也是很简单的。到了晋朝的画家顾恺之，六朝宋的陆探微、梁的张僧繇，才渐渐地创作出山水画来。他们的作品只是书上有记载，我们谁也没有见过。现在能看到最古的山水画，只有隋朝的展子虔《游春图》（现藏故宫博物院）。此图画面上的人物楼阁虽多而占的面积特小，山水部分确实占了主要地位。这就是说人们渐渐地注意山水喜爱风景画了。到了唐朝，山水画才有独立的创作，在欧洲古代希腊、罗马以至中世纪的绘画也是以人物画为主题，直到17世纪，才有完整的风景画。美丽的风景为人民所喜爱，中外一致，是出于自然的。所以，山水画是绘画上的必然发展。

　　唐朝吴道子人称"画圣"，他画过嘉陵江山水；李思训画过禁中和海外山水；王维画的山水，画中有诗；卢鸿画草堂景物是画"园林景"的开端。唐朝的画家，多半都画过各地的美丽山川，当时社会欢迎山水画的盛况可想而知了。

　　到了五代和宋朝，画山水的更多了，创作的技法也进一步发展。荆浩画云中山顶，关仝画野店村居，赵令穰画清丽的楼阁，董源、巨然画江南风雨的景物，范宽画雄壮的华山，惠崇画江南平远小景，米芾、米友仁父子画江南雨景，李唐画中州山水，马远、夏圭画钱塘山水等，都能外师造化，中发心源。这就是说，描取真景是山水画的根源，然后进行艺术加工，发挥创作，才能画成不朽的和各有面貌的山水杰作。其中，李成对于寒林暮霭诸景体会最深刻，又能对于山上的亭馆仰画飞檐。郭熙作品不但能描写深山行旅的形神，并在他著作的《林泉高致》一书中专写技法。这正说明宋朝山水画的发展到了很高的阶段，透视、光线、色彩、韵味，在画面上都很突出。

　　元朝，中原一般爱国的知识分子不愿做官，就寄情在山巅水涯间，以求闲适，写几笔山水画作为消遣，于是幻出了"逸品"一格。当时，黄子久、吴仲圭、王叔明等渐渐将山水画简化起来，其中倪云林更是简而又简，就成了枯木竹石、茅亭远岫的一派了。所以元朝的画家以写意为主，笔墨

踏歌图　南宋　马远

浑融，萧然淡远，渐渐地成为风气。此后一般画家学习唐宋雄壮美丽，注重写实的山水作品就少了。

明朝人画的山水，近接受元人画法，远接受宋画遗法，演变成了新的面貌。沈石田、文徵明的细笔山水，既不类元人画的荒率，又不似宋人画的工整，而另创了一格。唐寅的山水是放任不羁的，但在妍丽之中，别饶神韵。仇英的山水趋于精细，比较宋画又开辟了新的生动意境。明末董其昌专重笔墨，轻视写生。他说：山川形式的新奇，画不如真山水；若拿笔墨的精妙来说，真山水绝不如画。他在当时社会的地位很高，是画界的领导人物，从而提倡仿古，专事临摹，却成了风气。因而写生和创作的前途，300年来受到他的影响很大，大大地阻碍了中国画的发展。

清朝的山水画，以"四王"、吴、恽为代表，他们是直接受了董其昌的影响，他们在作品中毕生以仿古为唯一的办法。虽然王石谷、恽南田、吴历等有时也写一些真景山水，但是也竟题上仿某某人的大意，其余如王时敏、王鉴、王原祁等，简直丝毫也不敢面向生活了。这种影响一传再传，总是拿临摹古画为最终目的。这种画风一直到中华人民共和国成立后，由于党的领导和人民政府的推动才被大力加以改革。

在过去300多年，也有一部分画家不受临古的拘束，能大胆创作的，像石涛、石谿、龚贤、王汉藻、武丹、黄向坚、李寅、袁江、袁耀等，各有他们独创的风格，是重视生活的。他们平日喜欢旅行，在旅行中看到祖国美丽的山川，就用传统优良的技法，描写真实的美景，所以创作出来的作品传到今天仍受到人民的热爱。

我们学画山水的人既然了解山水画发展的过程，当然不可再走前人错误的老路；应当遵照毛主席所指示的文艺方向，必须继承一切优秀遗产，汲取一切有益的东西，抛弃它的糟粕，作为创造的借鉴，来描绘新社会的内容，才能创作出社会主义现实主义的作品。山水画的前途是光明的，任务是伟大的。

仿大痴山水图
清 王原祁

二 绘画工具和颜料

一、工具

笔 对联羊毫、大楷羊毫、大白云、狼毫、小白云，以上五种笔每种各备一支。新笔，先拿水化开，蘸以浓墨，略为试用，再把墨洗去，可以减去油气，坚硬毛的性质，以后作画可以随手。作画时先用水把笔头泡开，接着把笔上的水分吸干，再蘸墨或蘸色然后着纸。画完将笔头上的墨或色洗净，于下次使用时方便。

画家用笔最讲究，表达某种事物的质感必有一定的笔，换了笔，就表达不出来。

墨 需用油烟墨，如能买到稍旧的墨更好，墨的质量又细又黑，如用新墨也需质量高的。

砚 砚用普通较细的石砚，容水的部分要宽要深。同时先洗净了再磨墨，磨墨要轻要慢，手太重就会出渣滓，不能作画。古人说："执笔如壮士，磨墨如病夫。"这是很有经验的话。

纸 纸的分别很大，古人作画有用生纸、熟纸、生绢、熟绢、白绫、旧纸、染旧纸、风矾纸（新生纸太生涩，不好着笔，笔到纸上就渗成一片，把新生纸打开，钉在屋中墙上，过两三个月，就好用了，这个方法叫"风矾"）、米浆纸、煮硾纸等等。生纸吸墨，熟纸不吸墨，学画山水要用吸墨的纸。但是初学练习，用不着很好的纸，用元素纸或白报纸就可以了。到了程度稍高时，可用夹贡宣、六吉宣、料半等。

纸有正面与反面，注意要画在正面，若错画在反面，墨是晦暗的。

画家用纸也是非常讲究的，由于纸的性质不同，所表现的内容的精神也是不同，这也需要在学习过程中逐渐体会。

笔洗 笔洗就是装清水的瓷碗，什么形式都可以，但不要太小，须多些清水，便于洗笔。

调色碟 调色碟用来调和墨的浓淡，是作画不可少的工具，须多备几个，以便着色的时候化颜色用。

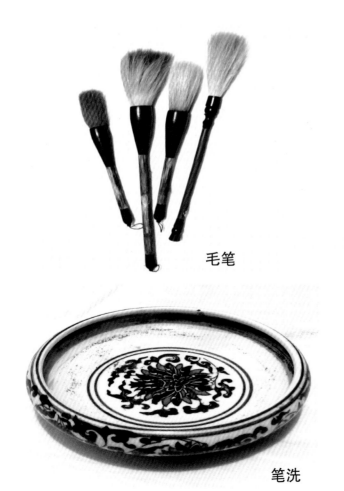

毛笔

墨

宣纸

砚

调色碟

笔洗

二、颜色

花青　在画山水里用处最多，如嫌花青膏胶大，可用广花（广青靛）加胶水（颜料店卖的黄明胶或桃胶，冷水泡软，温水化开），用乳钵研细漂净，用上边的浮着的颜色。

赭石　轻胶赭石膏很好用，胶太重的不好用，赭石面须加胶水，研细漂净使用也是很美观的。

藤黄　普通都是笔管黄，使用时用冷水化开，若用热水就全成渣滓。藤黄调花青成绿色，在山水画中用处最多。

胭脂　胭脂膏用温水化开。

朱磦　朱磦膏用温水化开。

西洋红　是进口货，色红而艳，细粉的用时需加胶水，有制成膏的也可用。

石青　矿石制成的细粉，用时调入胶水，染山石和树叶。为区分深浅，有头青、二青、三青、四青的分别。

石绿　也是矿石制成的细粉，用时调入胶水，染山石和夹叶。它的深浅也分为头绿、二绿、三绿三种。注意石青、石绿如原来的粉漂工不甚细，须加工细研才可以用。

白粉　古人多用铅粉或蛤粉，铅粉极容易变黑，蛤粉调制较难。近人多用锌粉，锌粉可不变黑。广告颜色——白色，即系锌氧粉所制，其中并调有树胶，很便于使用。

附注：纸、笔、墨、印泥与颜色等，北京琉璃厂85号荣宝斋出售最为齐全。

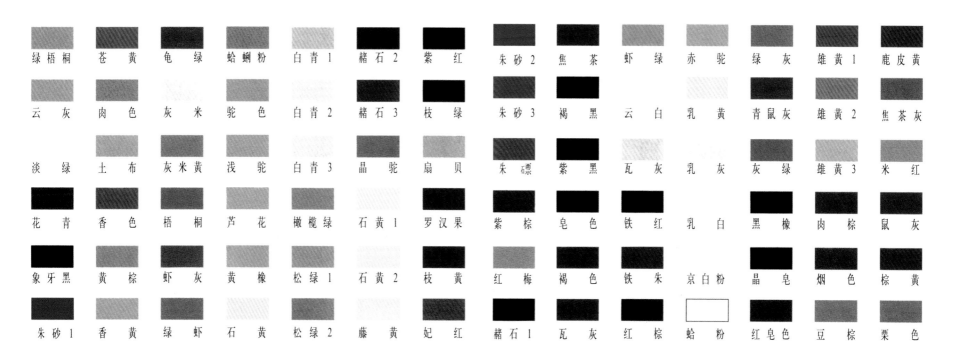

三　课徒稿

画中国画，无论山水、人物、花鸟，要能通过笔墨把画家对事物的感受表现出来。只有用笔有力、用墨有变化并能恰当表现对象的画，才能气韵生动。所以，学习中国画技法以练习用笔和用墨为先，要能使笔墨随心所欲，想得到，就能画得出来，并能恰到好处。初步练习，用笔的腕力、指力都要特别熟练。一般用笔起笔要挺，行笔要快，停笔时要很快提起。这样一笔跟着一笔，笔笔都要见力，体会它的效果，日久自然生动有气势。用笔大都是从左到右，从上到下，斜出的笔画向上向下都可以的。用墨要在浓、淡、干、湿里练习变化。本书各画稿，用墨浓、淡、干、湿的变化很多，可以比较参看，逐渐体会。总之，笔、墨是分不开的，用笔熟习以后，用墨自然也就会熟习了。本来作画是要随着所画的对象不同而随机应变的，笔墨技法是表达对象的主要条件，所以，笔墨一定要随着对象的不同而变化。

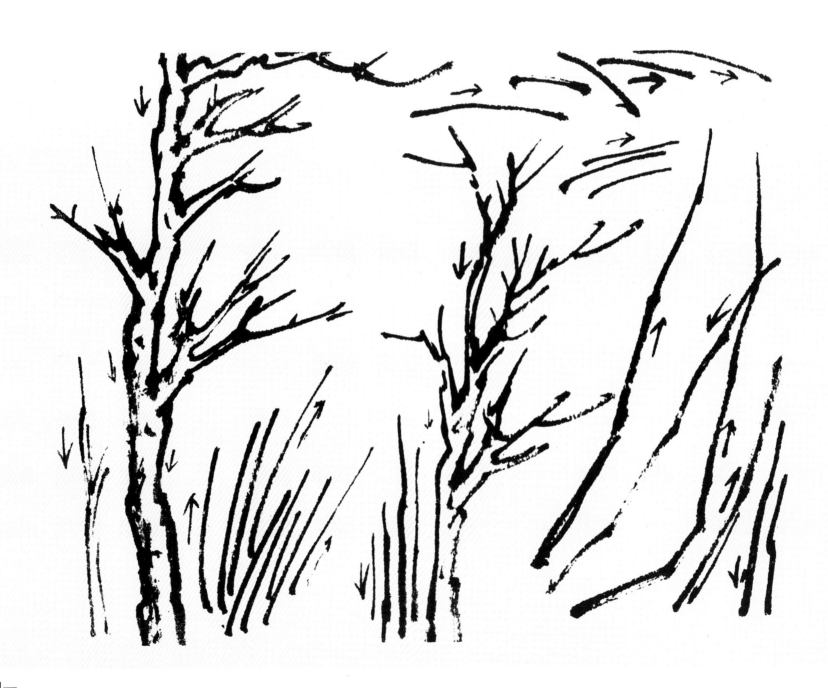

图一

画了树的枝干，加繁了小枝就是枯树（落了叶的树），再添各种点叶就画成有叶的各种树。这图左边是枯树，右边是添加了松叶、夹叶（即双勾叶，为便于填颜色）和密点叶的树，姿势各有不同。本来杂树的点叶法在《芥子园画传》里举例很多，初学都可以照着练习；到实际写生的时候，所见的树还不止这些点法，更可以创造出新鲜的点法。西洋风景画里点树的法子变化不多，不过都是随真实对象描写。

学画的人也必须依真树来描写才能得到真实的趣味，若一味死守成规、不会灵活运用，必然死板而不会生动。树在山水画里占重要的地位，初学对于各种树木，不仅要仔细观察树叶，并且还要注意树干，树的颜色、树的枝、树的全部姿态等特点都必须细心体会，方能得到较好的效果。

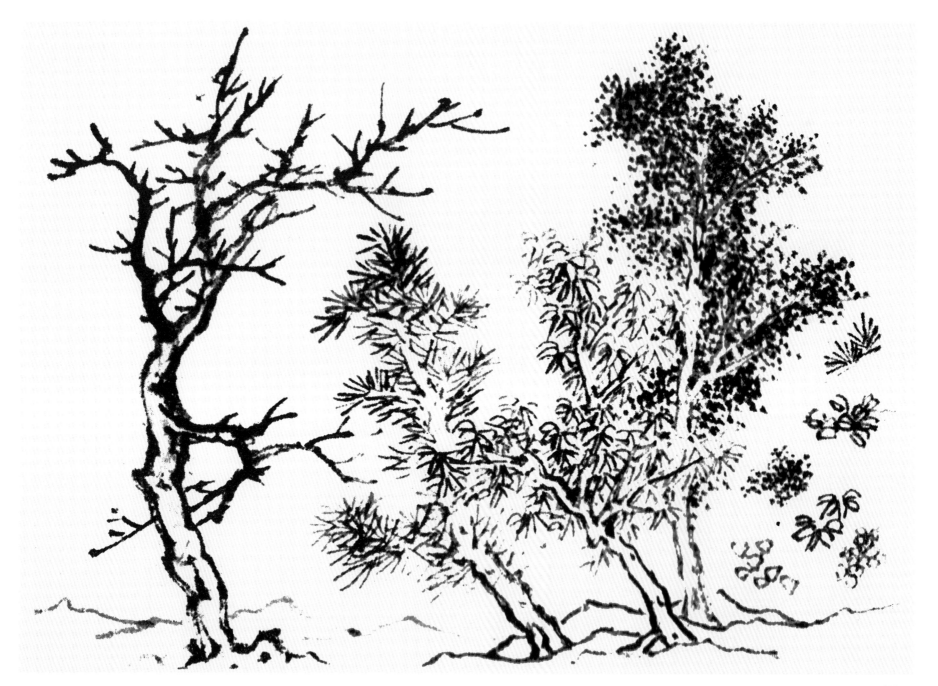

图二

图二的枯树大枝小枝已经不少，但对照真枯树描写，觉得枝与枝的穿插还要紧密，才显得真实。如果画几棵枯树在一起，必须注意用墨的浓淡，才能把前、后、左、右分得清楚，不至于模糊地乱成一片枯枝。这图的三棵枯树是对着真枯树画的，枝长而繁，中间的一棵在前，两旁各一棵在后，用墨的浓淡显然分出，所以遇到前后枝交叉在一起，也能分得开前后。宋朝初年李成善画寒林，就是能描写出枯树的趣味。后来仿李成画法的人很多。李成的画极少见，一般见到的不是仿品就是臆造品，仿画寒林的人成功的很少。如果能明了李成是以真枯树为老师，我们掌握了笔墨技法也描绘真枯树，自然画寒林会成功的。

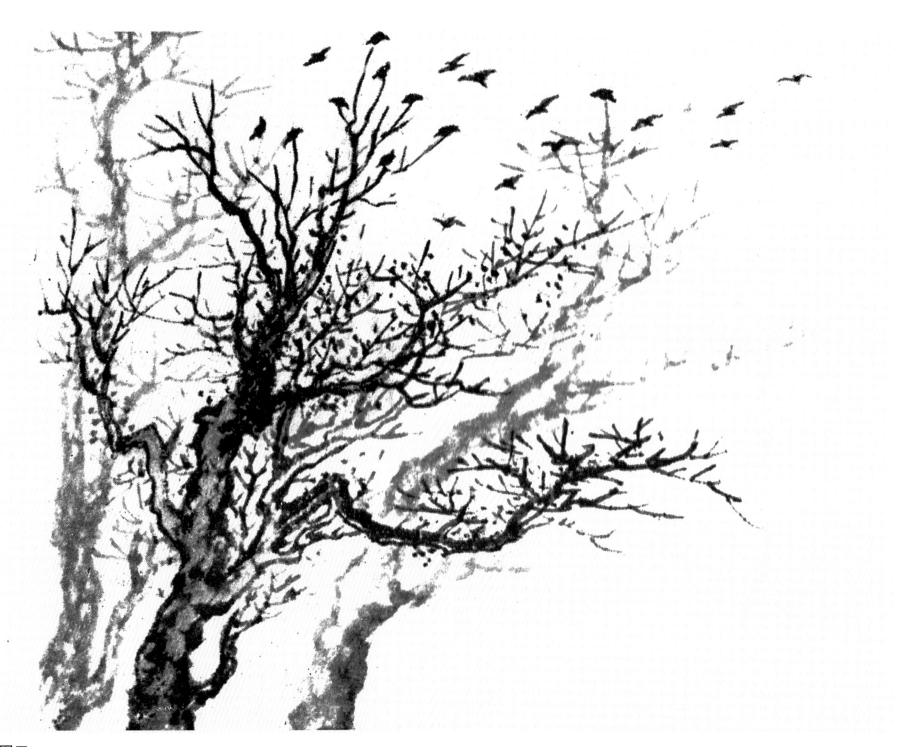

图三

前边三图都是谈画线，这一图谈点"点"。在一幅中国画里，除画线条之外，点"点"也占重要的地位。它是中国画山水技法用笔用墨的一种。点有直点、横点、斜点、圆点、渴点（即焦墨点，能表达出山石的朦胧气象）。这五种点是最常用的。点点的功夫必须十分熟练，每天用破笔在废报纸上练习点点，一气点数十个点，笔干了蘸墨再点，并要分出浓淡墨，有的用浓墨点，有的用淡墨点，尤其要结合临画和写生来练习。有十几天的工夫，对于点树叶、点山石的苔草必然能生动。右边三棵树的叶，一是直点画的，一是斜点画的，一是横点画的，其余的小树都是斜点画的。斜点与圆点不同，斜点看出用墨的方向，圆点就浑圆地点出，所以圆点必须用秃笔画（没有尖的笔）。

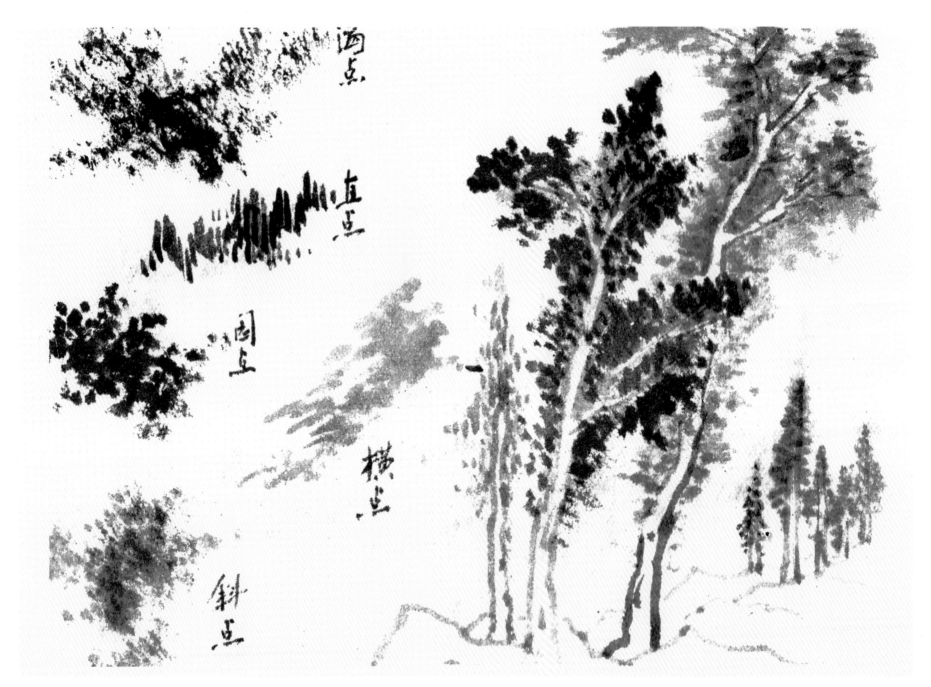

图四

前边谈用秃笔点圆点，若用狼毫秃头小笔作圆点，表现又不同了。画柏树叶，就用这种小圆点来表现柏树的姿态是成功的。此外，柏树的特征还表现在树干和树枝上，柏树干的纹路的形状好似绳子，柏树是弯曲的，再添上小圆点的树叶，很能表达出柏树苍翠的精神。这幅画画的是北京中山公园老柏树，下边很短的树木，分出四五个

干，曲折蜿蜒，有龙蛇的姿势。在《我怎样画山水画》的举例里有巢勋画的松柏图，那幅柏树画得也很好，不过是用羊毫笔点的叶，比较起来不如用狼毫秃笔点出来清楚爽健。所以，作画用哪种笔、表现什么对象、得到什么效果，都是初学要仔细研究的。

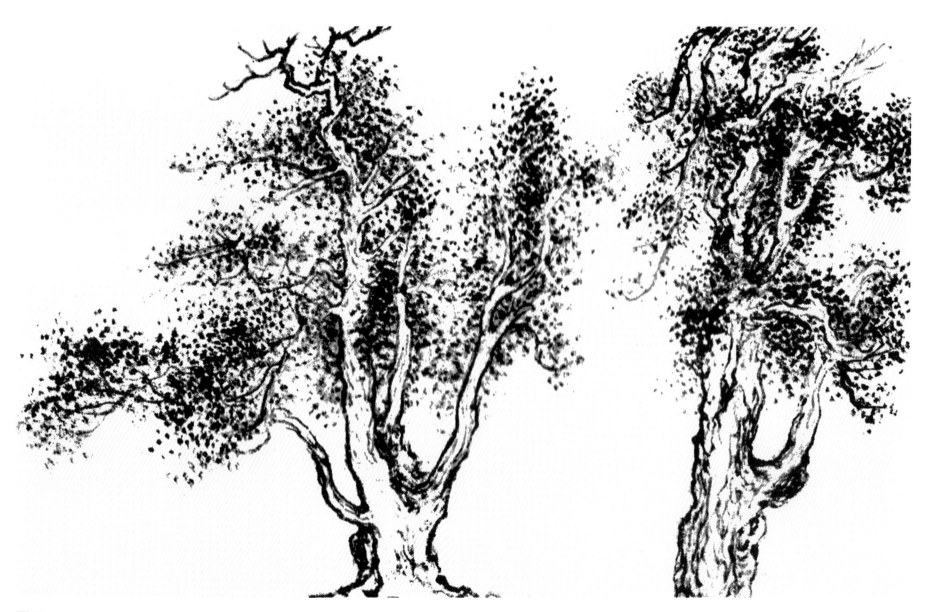

图五

松树在大自然里是美丽的常青木本大树，所以在山水画里是常见到的。松树的枝干与别种树不同，多半是直出，很少弯曲。松干的外皮多半是半圆的纹路好像鱼鳞。松干有光滑的也有苔藓的，在写生观察时应根据实际情况描写。松叶爽健如针，所以也叫松针，有圆形的也有半圆形的。画松针要注意排列在一棵树上，多少总要差不多。松的大枝上应当多出些小枝，松针就排列在小枝上。不要把大枝掩盖住才显雄伟，倘若松针把大枝全掩盖住，必然模糊一片，不能表达硬挺了。古人画松树，由于各人的观察体会不同，姿态也多种多样。五代梁时荆浩隐居太行山，天天看着松画松，画了数万张，当然会把松树描写得真实生动。我们也应该对着真松树去写生。这幅我是描写泰山上的一棵老松。

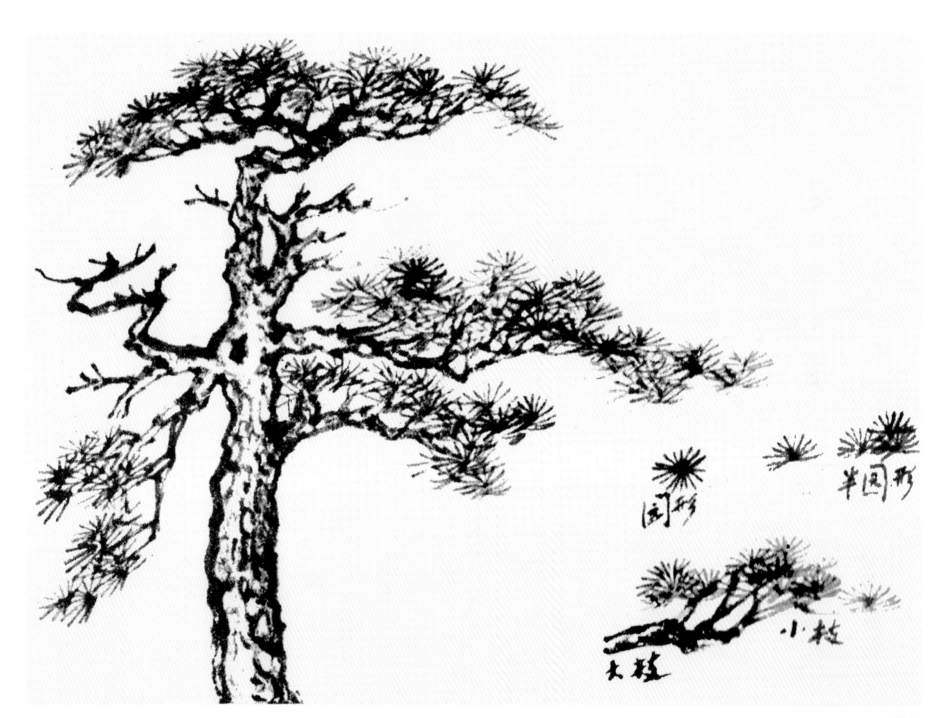

图六

山水画的山石部分，比树木占据更重要的地位。山石的要点就在勾法和皴法以表示出山石的阴阳面。书上所载共有30多种皴法，实际上还有未经古人描写出来的山石形象。我们今天写生不应当为古人所拘，不要迷信古人，要大胆创造。简单归纳起来，画山石大约不外柔的调子和刚的调子。南方的山上多草木，石纹看不很清，应当用柔的调子，就是用披麻皴法；北方的山上多大石块，树木和杂卉较少，石纹很明显，应当用刚的调子，就是用斧劈皴法。初学作画不必管什么北宗、南宗（一般管刚调叫北宗，柔调叫南宗），只要明了这两种画法，能古为今用，遇见什么画什么，就不致走弯路了。这幅山石就是披麻皴，用笔微侧一些，用墨也略干一些，能描绘山石的纹路和表现山石的阴面。这山虽只用淡墨一写，也要随着近山的神气，不可过于悬殊，因为一条山脉，远近的变化一般不会太大。

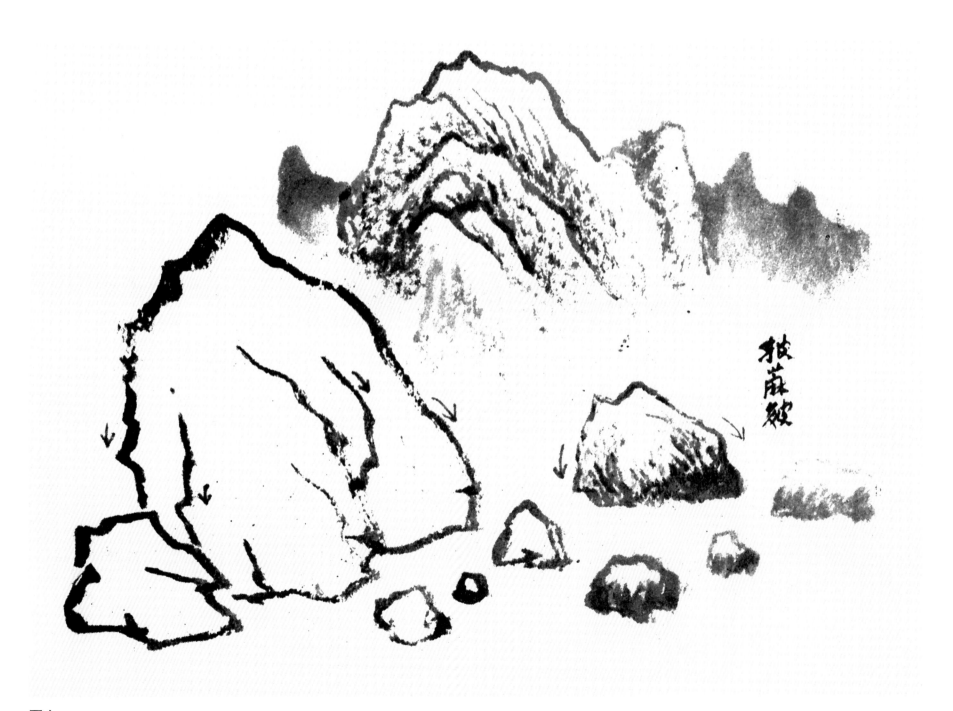

图七

唐人着色的山水很少加皴法。画家看到山的脉络、石的裂痕和皴纹阴影等，要想把山石描绘出凹凸的形态，所以皴山的法子就产生了。

画土山用披麻皴合适，画石山用斧劈皴合适，两种山石的画法完全不同。山石画披麻皴，在勾轮廓的时候用墨浅了可以添加，皴得浅了也可以添加，有时添加几次也不要紧，甚至掌握好了层次越多越显得浑厚深幽。画斧劈皴正是相反，不论勾轮廓、劈石纹、砍皴法，最好是一笔过去不再重描，一经重描，第一次的线模糊了，第二次的线

也分不清，山石的质感和用笔的力量都受影响，所以画石山、石坡大半勾完就用笔砍，不可更改。勾砍用笔全是侧锋。远山也要陡峭，应与近山调和。用较浓的墨勾砍几笔，然后用淡墨染出阴阳面，效果极好。有些能画石山的人反而不喜欢画土山，因为石山陡峭，很能发挥笔墨的性能。有的人觉得披麻皴太费功夫，效果反而平庸。但是，为了表现多土的山，还须用披麻皴。如果画岩石在多土的山里，也可以间用斧劈皴，才能显出岩石的质感。

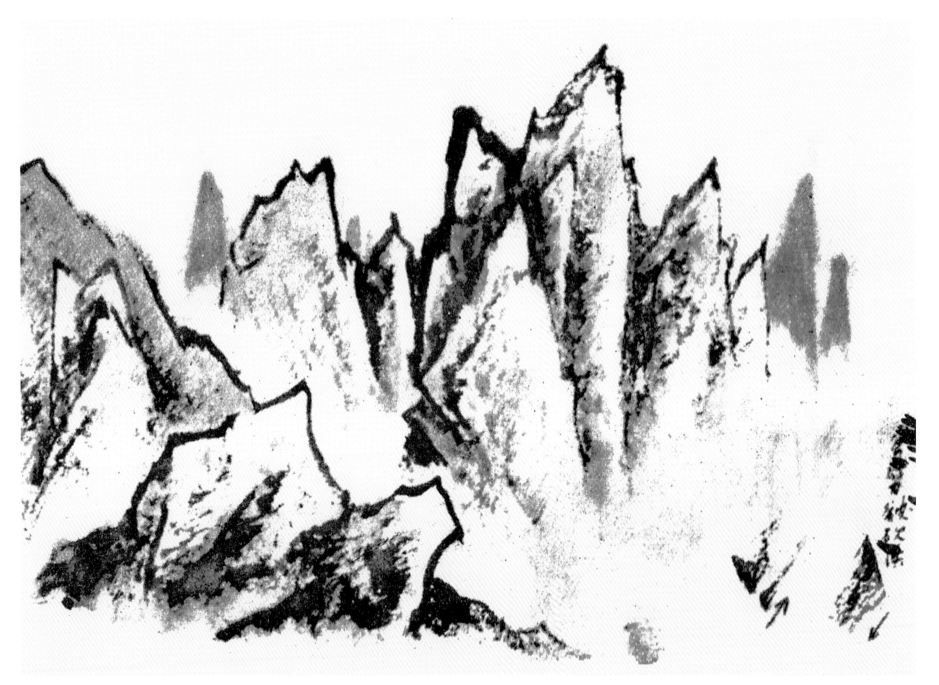

图八

初学明了画树木、画山石的法子后，进一步想画成一幅小画，可先学习前人是怎样画的。

我举一个例子，把《芥子园画传》山水集纨扇部分的倪云林茅亭远山画法略仿了一幅，用这样简单的画说明画树木、画山石是容易入手的。堤坡上几笔画个小亭子，亭了旁边画一丛小竹，坡边点一些水草，隔岸的近山远山都极简单。这幅小画构图既简单，更不用画繁密的树叶，表明了秋天景色。初学从简单的构图入手，就不会感到困难。

元代倪云林受时代的影响，极少在山水画里画人物，所以感到荒寒一些。我们参考或临摹前人的原作或复制品，是为了体会画树木、山石的各种基本技法，所以还要从事写生，逐步渐进，自然作画能丰富多彩。

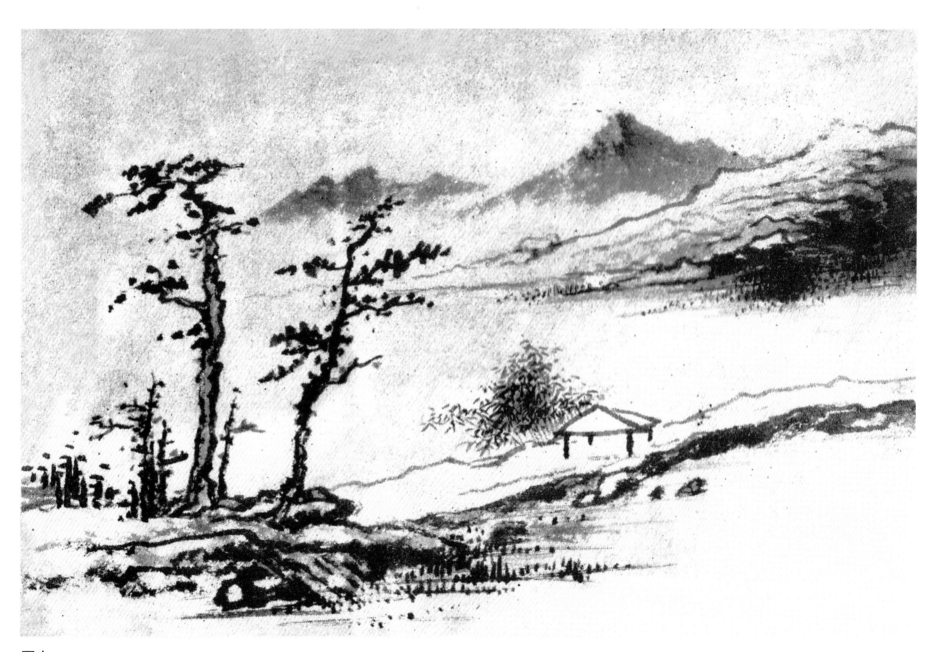

图九

前面谈过画树叶和繁密的枯树以及各种点叶法，现在把这些树画在一起，就成了大小20多棵树的繁密的丛林。高下浓淡，穿插布置，处处要求有变化。近处是路径，树间有云断，山下白云相连，最后画远山。

初学要随时注意构图的变化和剪裁。原来向左的也能变成向右的，高大的也能变成低小的。在练习技法时明了这个构图的道理，写生时就会找出风景的新的角度。视点少移几步，取景的变化就不同，比如画一个路径，少移方向，构图就能新颖。我们要时常观察生活，自会推陈出新。

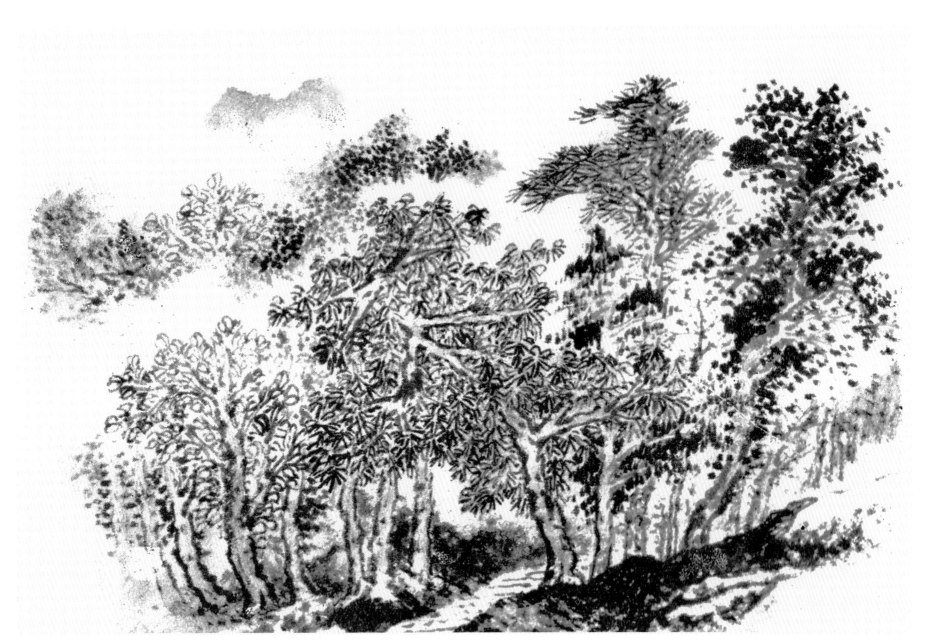

图十

柳树在中国画里是很美的，无论油画、水彩画里的柳树都比不上中国画法的好看。

古人说过画树难画柳。实际应当多练习画柳条，柳条画熟了，在长干细枝上添写柳条，自然生动美丽。画柳条的用笔与画线不同，腕力要活、行笔要快，条与条须连贯，柳树的枝头不可太整齐，总要多显示参差。这株柳树是我在北京颐和园写生的素材，是秋冬景的柳树，若画夏景的柳树，柳条要粗密染浓绿色（注意图十二的柳树柳条的变化和染法）。

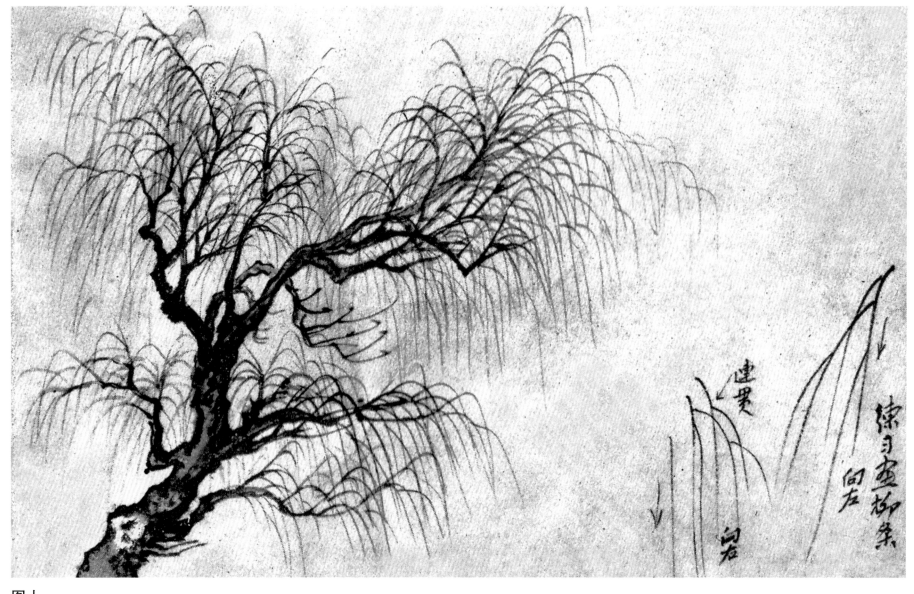

图十一

这幅画稿是在北京颐和园写生的一部分，主要是描绘这棵很美的老柳。（这棵柳树的姿势与前一幅的柳树差不多相同，在画柳条和染色的方面有了变化，初学最要注意。）从前的人谈画柳，就指的是垂线柳而言的。这种柳条，无风时条条下垂，有风时就随风飘舞，更是美丽。背景佛香阁和两只游船，把前边的柳树衬托得更美了。

为了便于初学的练习，应先画无风时的柳树。过去书上把画柳说得很微妙，使初学的人有了畏心。其实，如果会画柳条，照着真柳树写生，最好是在秋天或初春柳叶稀少的时候，看得很清楚，对柳树描写是很容易掌握的。

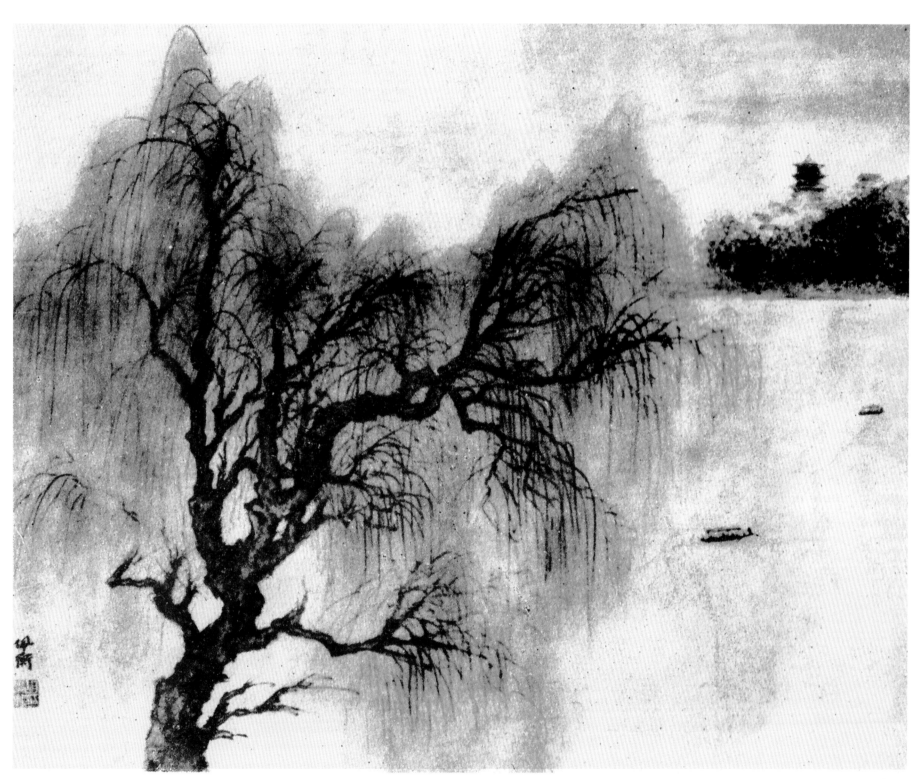

图十二

画点叶柳最能表现春光明媚的景色。

画春景的点叶柳，也要先把柳条画好。在每个柳条上加叶，一定要随着柳条点叶，不可都贴在柳条上，也不可都离开柳条，疏密要自然，还要显出柳条原来的姿态；否则必然浓淡不分，点成一片模糊，就失掉春柳的精神了。

这幅画稿中近岸两棵点叶柳树，对岸村落围绕着桃林，红绿相映，是绮丽的景色。

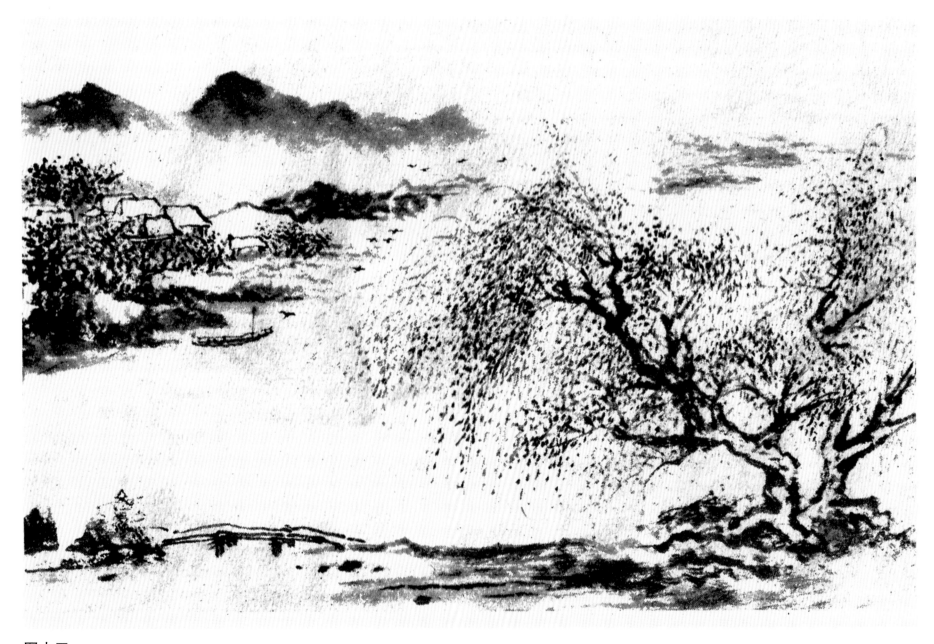

图十三

练习画点叶柳，先练习画简单的一两棵；倘画较多棵，有远有近分层次时，还是没有把握。这幅是我在桂林市写生的素材，也是春天的景致。画上点叶柳十几棵，把层次分开，远近和浓淡都有变化。

能画繁密的点叶柳，再学习构图的变化就不困难了。这幅构图看起来与前幅显然不同，如果仔细分析起来，仍然是柳树、桃树、屋宇、板桥、坡与山石、行人和飞鸟等等。构图稍微变化，就会觉得新颖，初学作画在这些地方应当随时留意。在大自然里写生，看到真实的美景，便感觉着物象太多无从下手，要多看一段时间。抓住最突出的一点去描写，不但画面新颖，而且能把那个地方的特点表达出来。

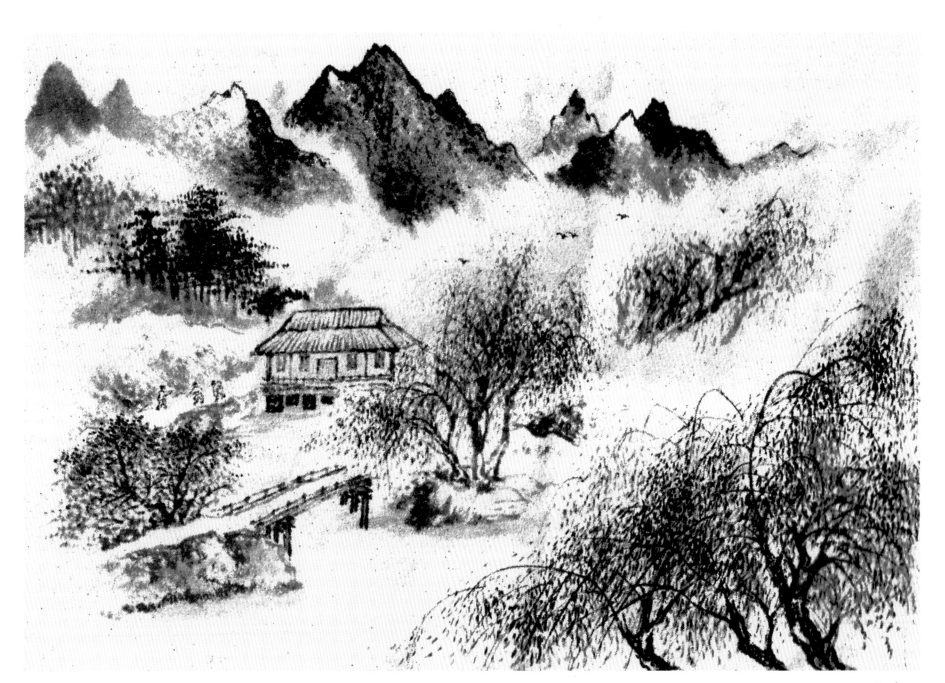

图十四

画柳条用笔的法子既然熟练了，进一步就可以画瀑布。山水画树木山石是占最重要的地位，其次就是画泉水和云烟。图十五至图十七，这三幅都是练习画泉水云烟。因为画泉水云烟与山石有关，所以更要对山石做反复的练习描写。

画瀑布要抓住奔流的形和神，用笔很快地写成，自然有气势。在瀑布的下部或中间阴影的地方，用淡墨略染一些，自然不平板。水口有多碎石的，也要与奔流的气势相合。瀑布两旁的山石，必须画得严密浓重，有水的地方两旁的树木杂草特别茂盛，这样也能把瀑布显明地表现出来。

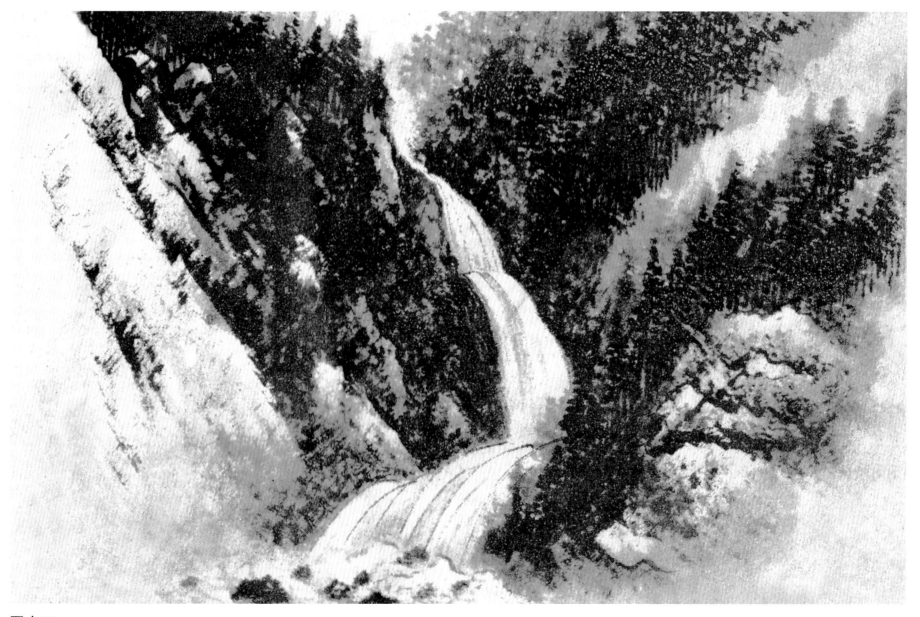

图十五

这幅是画山上部分的瀑布。瀑布在山的上部，是泉水的来源，一般不能太宽，中间云烟很多，所以就把瀑布遮掩住了。这是"高远"的基本构图，下部多布置层次，自然高远。这幅画的山峰从左到右，层次很多。

清代初年，龚半千的山水大都是取材于真景的，所以过去画家陈师曾最喜欢学习龚半千的画，常说："龚半千画山石不仅勾轮廓很得真山石的形态，而且皴山用湿笔画七八层，层层都能看得清楚，并不模糊。"他这个技法就是为使山石的阴阳面烘托得更分明，但是这样画山峰法最容易太实太满。雨前雨后的山峰，多有白云往来，所以一般在上部、中部、下部都留出白云。山石的阴暗部分，如皴完觉得还不浑厚时，可用极淡墨水染一次或两次，但不要露出笔痕来，也不可把原有的皴法掩盖住，否则就模糊了。

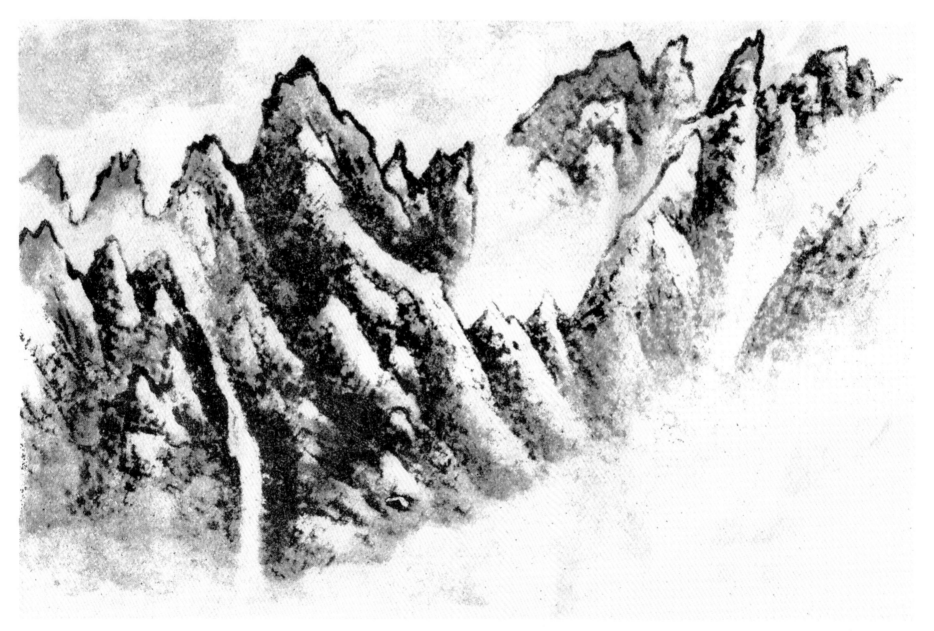

图十六

山涧的浅流穿过许多石块，这种山泉是较慢地流出，所以画这种流水用笔也应较慢。与前两幅相比，画流水的用笔一快一慢，全然不同。

山泉后面的山岭被云雾掩盖，所以应用淡墨画山；山的四周用极淡墨渐虚，才能表现出若有若无的烟雾状态来。这山岭虽是披麻皴的画法，但要注意山岭的姿态，变化着不要画成坟头的形式；从前有些人画这类山岭往往不知变化，一层层的都像坟头或馒头的样子。写生的时候也难免遇到这类山岭，如果你能掌握了"横看成岭侧成峰"的原理，变化着描写，也能避开老套，构成新的境界。

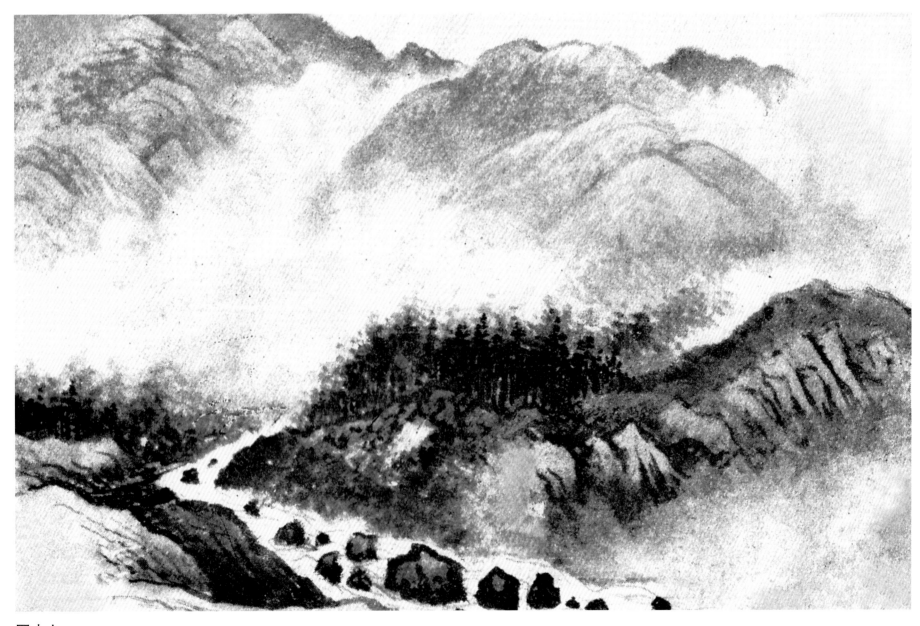

图十七

前三幅图里的云是谈画山留云的方法，此外还有用淡墨勾成各种云的方法。勾云分大勾云法和细勾云法，都是用圆活的笔法把云的形状勾写出来。在工细的青绿山水里用细勾云法，在稍写意一点的山水里用大勾云法。虽然用淡墨渍云和染云，不用画线条，利用中国生宣纸的"水晕墨章"，云的形态变化就能表达得很美；但有时云的层次很多，浓淡的变化很难渍染出来。这种云多在大山的山中或山峰的后边常见得着，诗句有"夏云多奇峰"，是说夏天空旷的地方也常见这种云。

画勾云用笔须特别灵活圆转，而且形状要潇洒自然，不可有丝毫拘板的笔意。如果勾云的技法不能掌握，只好先在渍云和染云上下功夫，渐渐地再练习勾云。皴法里的云头皴、解索皴用笔的法子，是与勾云近似的。这幅是在北京西山田家庄乡南台山上写生的画稿。

（注："水晕墨章"就是利用湿墨浸开在生宣纸上的奇妙变化。）

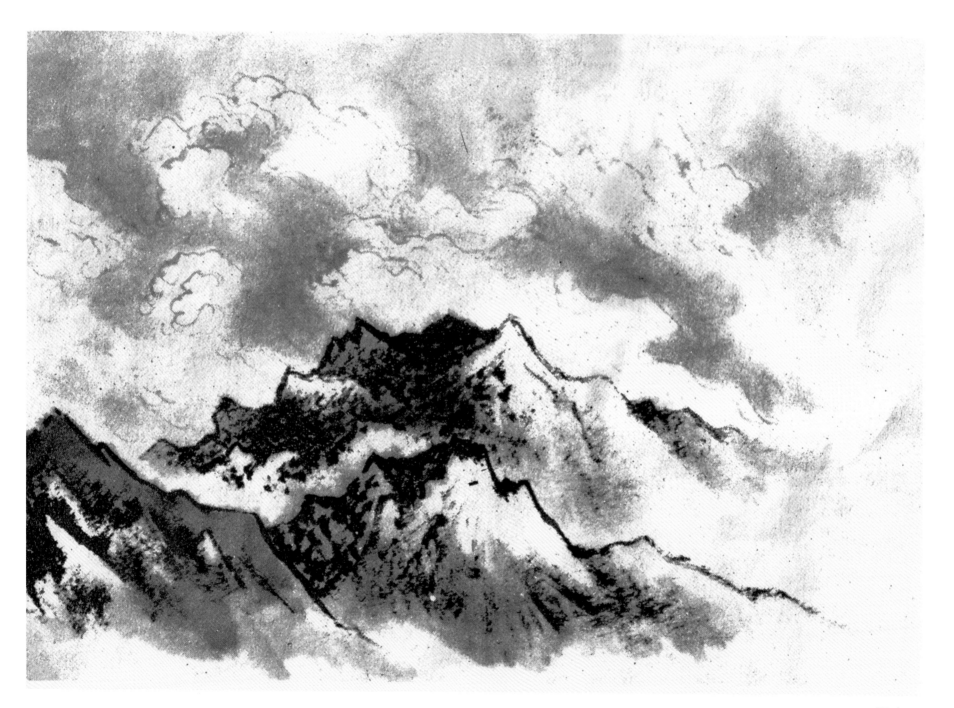

图十八

练习山石的勾勒和皴法，进一步当了解峰峦的排列和变化。普通的峰峦总是三角形（奇峰怪岭除外），所以民间画家留下来"人字布置法"。用几个人字参差排列，就能把峰峦曲折地画到深远。这幅构图就是如此。实际真山的排列各种各样情形很多，这不过是为了初步技法的研究。写生的时候根据这个技法，也就容易处理构图了。

这幅山石的皴法用的是解索皴（笔画如同解开的绳索），实在也是从披麻皴变化来的，是柔和的调子，与折带皴是从斧劈皴变化出来的是一样的道理。这个例子说明石山土山、刚调和柔调变化的大概情形。初学明了这个道理，掌握了技法，应该注意实地写生。

这松用圆点写成，在出横树枝时，要留意松树的形态，否则就与杂树没有区别了。

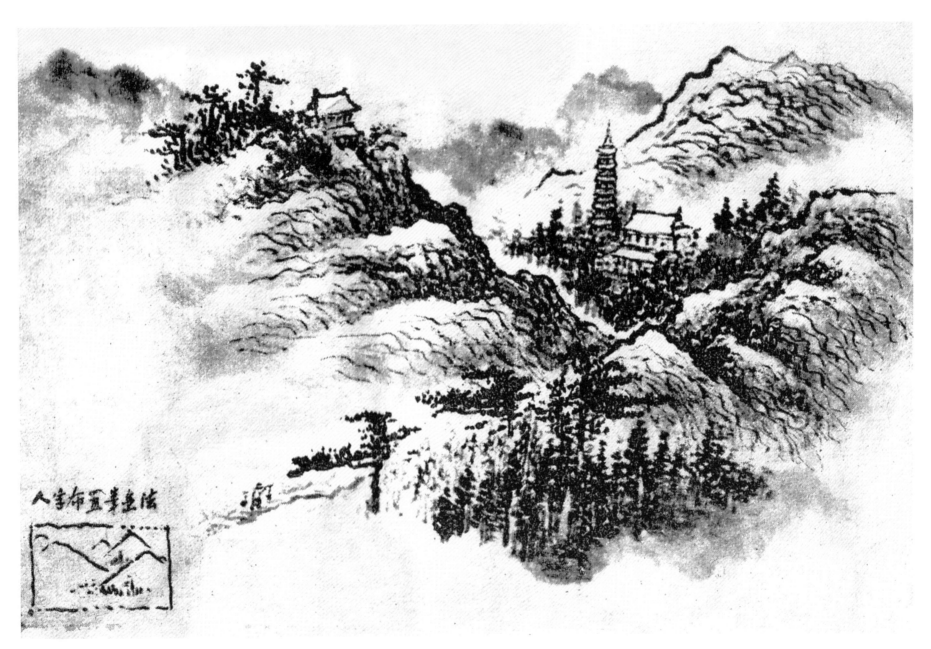

图十九

这幅画稿是描写广西全县一带的大岭。山峰错综着推远，每个山峰下都留出白云，峰峦起伏，更能看远。全幅大部分是点叶松树。《听雨轩笔记》里说："全县山径松树很多，有二百多里连续不断，各种形状至为美观，往往画本所无，真本有之。"所以描写全县山水，多画松树，既能表现全县风景的特点，又能画出很美的风景。

中部画一条曲折的溪流，是为了破开画面太实的毛病。画小溪不可太直，须多曲折。自然界的景物是丰富多变化的，无论画树、画山、画河流、画云烟，不但要抓取它们的特点，而且要注意细节的作用，避免"平板"简单的毛病。

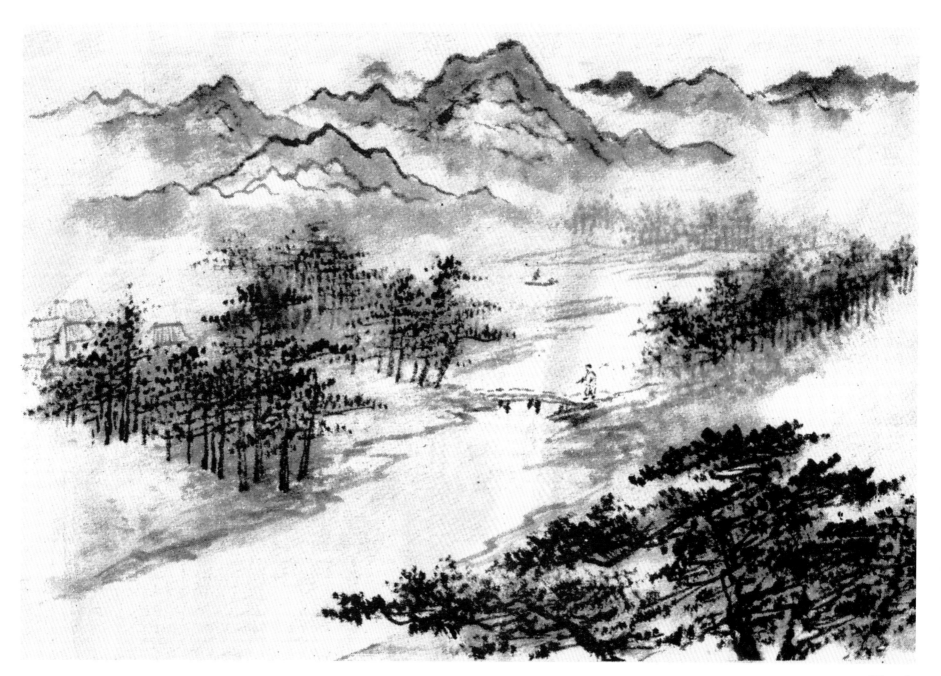

图二十

这幅是写河北省官厅水库西面的风景，老树槎枒，平峦松秀，小舟运输在波面上，很富有诗意。

在没有大山或多水的地方写生，大都采用平远的构图。这种平远风景也是初学山水画容易画成功的。

中国画像这类平远构图是最常见的。不染天不染水已经很生动，如果再用淡花青染天染水，衬着嫩绿的树叶，苍翠的远山更能增加美丽了。注意"平"须把"远"画出来，平而不远则近。

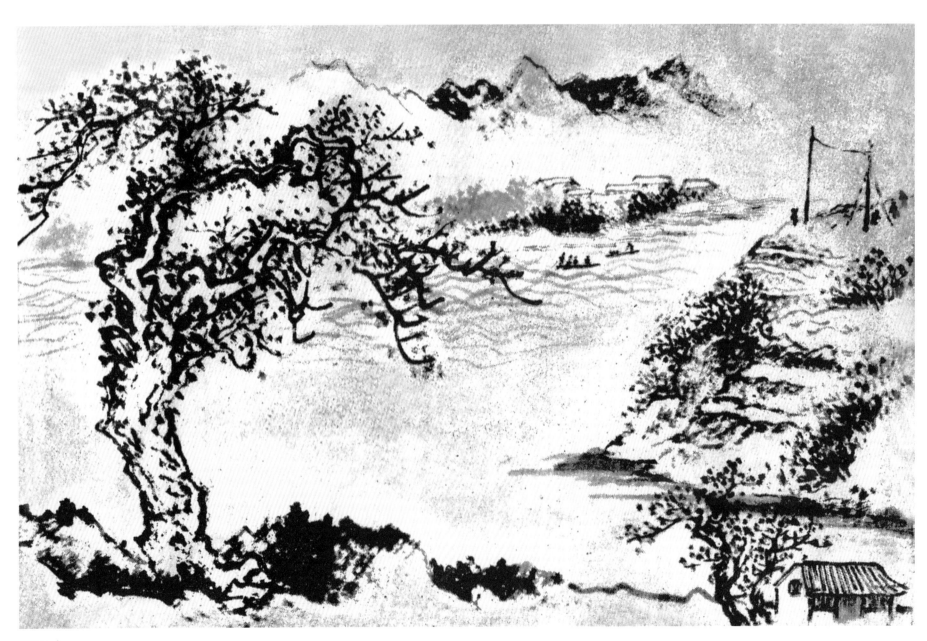

图二十一

这幅画是在长沙湘江边北望写生的。山是岳麓山的一部分，山上似乎是一座宝塔。湘江岸上民房很多，从北驶来无数的船只，正值微风，帆影参差，极为美观。

这也是一种平远构图。近处并无树木，完全是一片宽阔的水面，有几个飞鸟点缀在右部水面上，这样就显着近处不空旷了。前谈近树远山的平远构图是极普通的办法，在初学入手时为了容易学习可多练习这样的章法，稍有经验就应当注意变换着推陈出新，如果不明了这种道理，必然一开一合地（近树面水是一开，远山隔岸是一合）公式化，永远受成规的拘束，不能自拔。所以说，常对真景写生，自然会脱离开老一套的窠臼，不过也须自己得到构图的窍门，才有可能随意布置，创造新颖的章法。

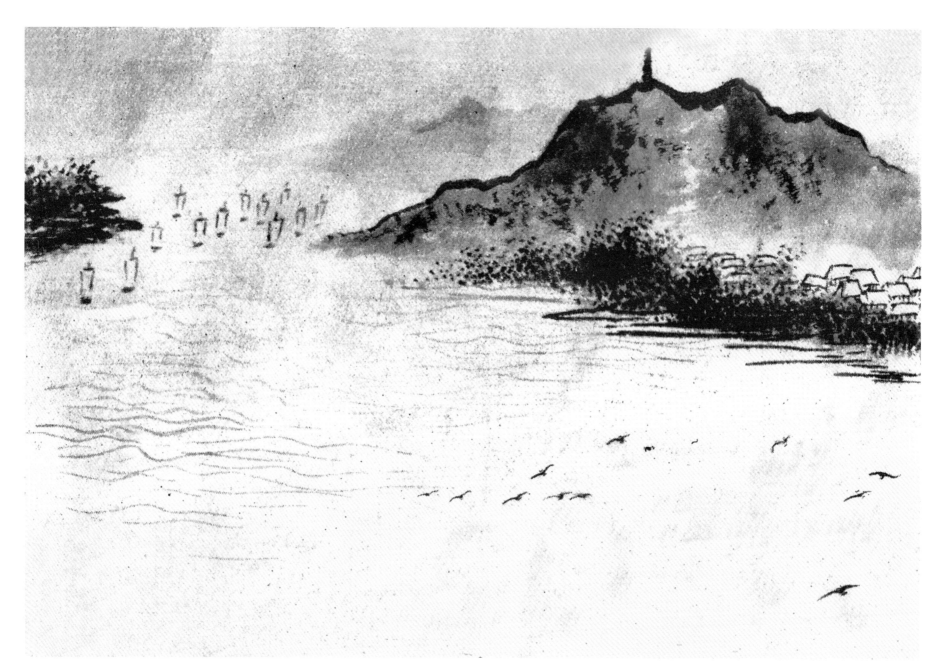

图二十二

这幅也是从平远章法变化出来的。近处画石，画小树不画大树，远处不画平峦，只画平坡。这种构图是往上推的办法。对岸是一望无边的平坡，或者平坡上还有树有山，全不画实，只把近处的大石寥寥几笔表达出巨石的雄姿。如果再画大树，必然妨障了巨石的雄姿，所以再画些小树就够了。

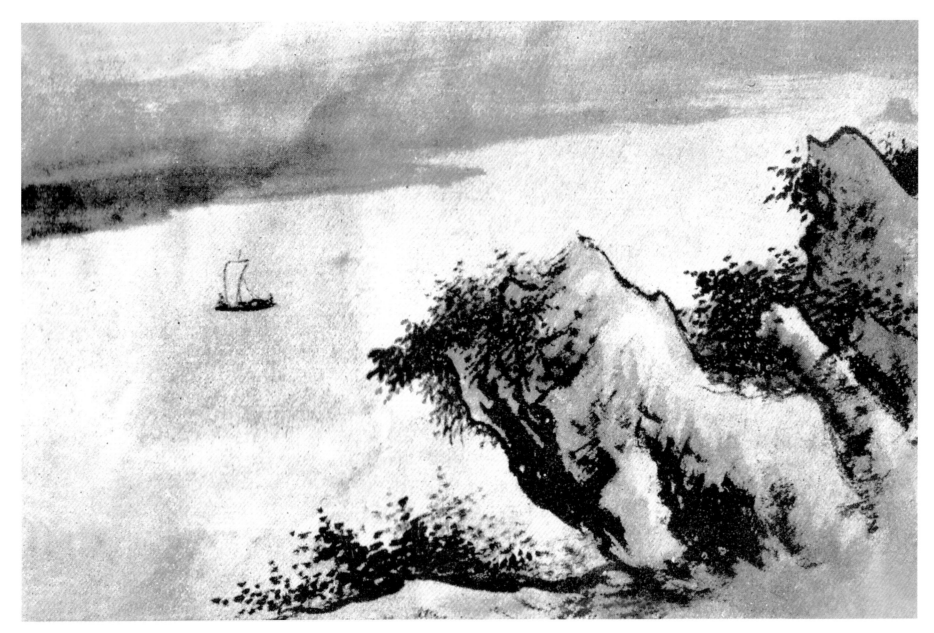

图二十三

图十三是说明平远构图往上推的方法。这是所谓"推"，还有所谓"拉"。这些都是在写生的时候为了内容的需要变化章法，把自己立点和视点的地方前后挪移，左右挪移，夸大了这一部分，剪裁了那一部分，力求恰当地生动地表现画题。

例如这幅画稿中许多参差排列的松树，也是极力往上部"推"，而远岸仅画几笔淡墨的平坡，作为一合也就够了。这个构图与图三的寒林暮鸦正是相同，不过前幅没有远坡和船，这幅只添了几笔坡和船，意境显然不同。这样分析地研究，对于初学构图，对将来写生和创作也是有所启发的。

前边学习画的松树都比较简单，这幅松树比较多，姿势有变化，用墨的浓淡也有变化。松树在山水画里表现是最雄壮的，应该多次练习。

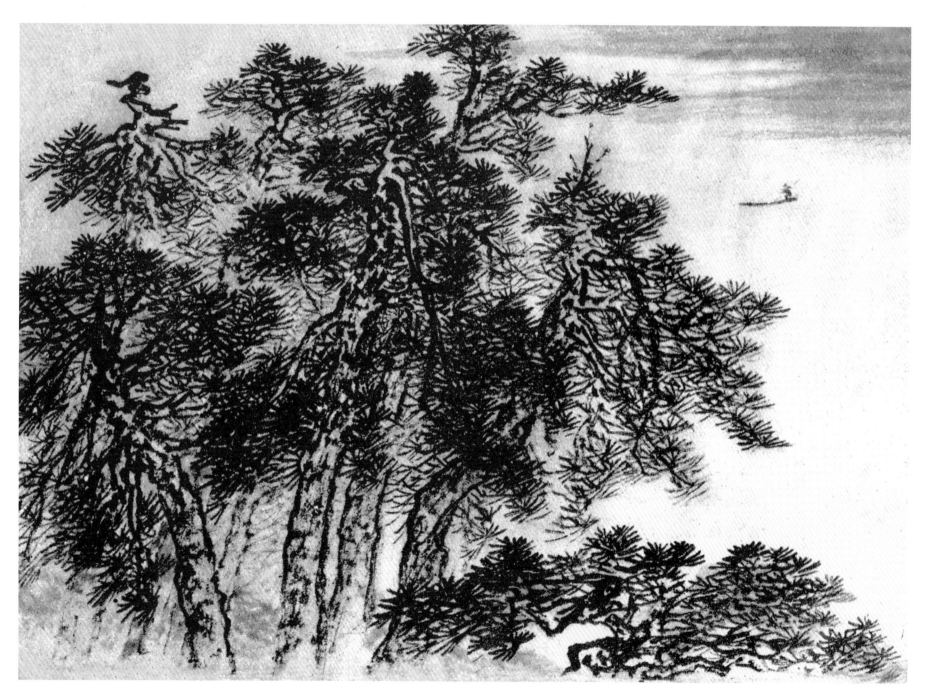

图二十四

这幅画稿是把群松极力往下"拉"，仅仅露出了一些树头，树后画一座很大的石壁。画石壁最好用斧劈皴，因为石壁是矗立着的极大的石块连接成的，上面存留着的土较少，所以用斧劈皴表现是恰当的。以前有些人只善画披麻皴，对于画石壁表现得太不真实，只是画成较高的一座土山而已，不够雄壮。这样土石不分应注意。这图在构图上仍是平远法，松树和石壁是一开，远坡远树远山是一合。

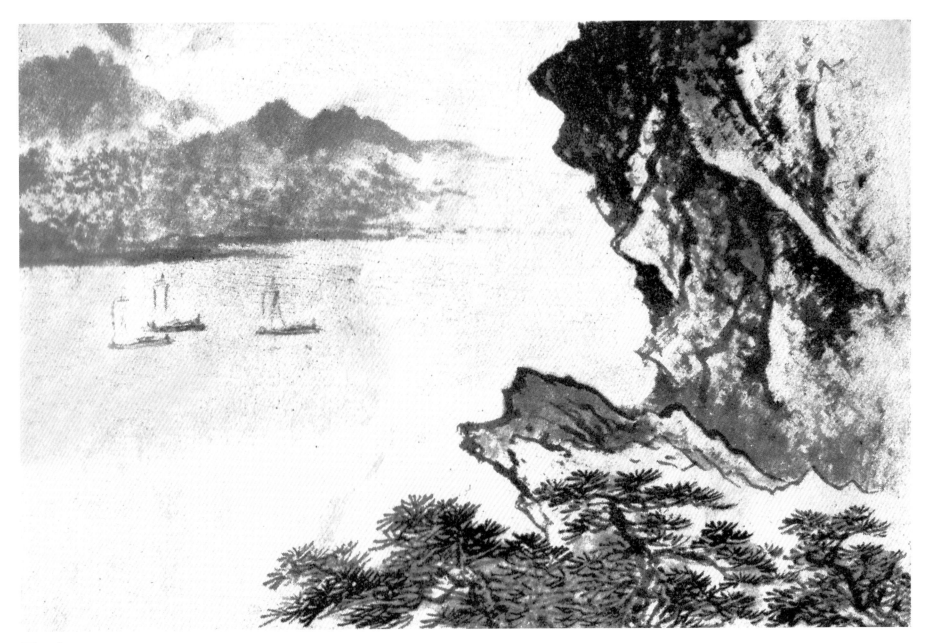

图二十五

这幅画稿也是平远章法。近处杂树丛围绕着民居是一开，横亘着的山岗是一合。山岗的后边是一条河流；近岸又是一开，远岸又是一合。这是双重的平远景。河流里三只帆船变化着分开，与前图意趣大致是相同的；前图是画去帆，这图是画来帆。

古人画平远景总是普通的一开一合，如果是画长条幅，两三个开合是常见的。中国山水画的构图大半是俯视的，若用地平线办法取景，根本山后就看不见了。清代石涛和尚是创作大家，就打破了陈规旧律。虽然他画的也是平远的写实风景，但总求异乎寻常，耐人寻味。这幅画稿就略取石涛的画法，意境是新颖的；但石涛的画法还是在继承传统技法基础上，在写生的过程中发展创造的。

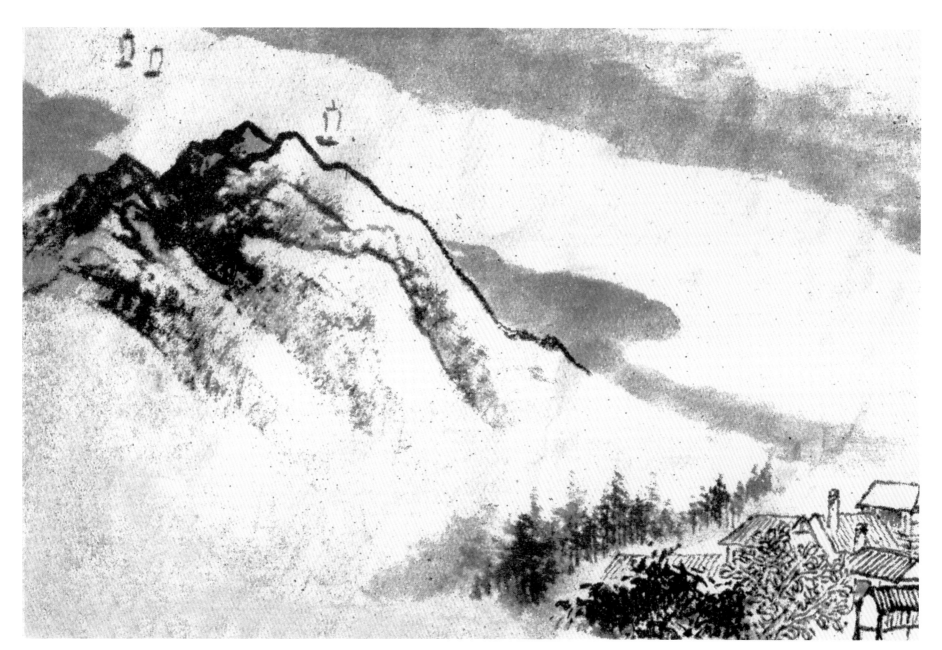

图二十六

这幅是官厅水库南面的风景写生。仍是平远章法，不过这幅的拦河坝、楼房、机器设备等新的建筑多些，山岭的形态又与江南的山岭不同，看起来仿佛和前边的平远景有些距离。本来南北各地的山岭虽都是山石构成的，但因山石成分不同，气候环境不同，在形状方面更多有变化，在写生时，描写石纹和皴法也就大有区别。有的人写生，无论哪一地方的山水形态都差不多，这样就分不出各个地区的面貌。所以，写生学会了构图，就要注意各地区不同的面貌，这样描写新事物，就能得出"古为今用"和"推陈出新"的结果来。

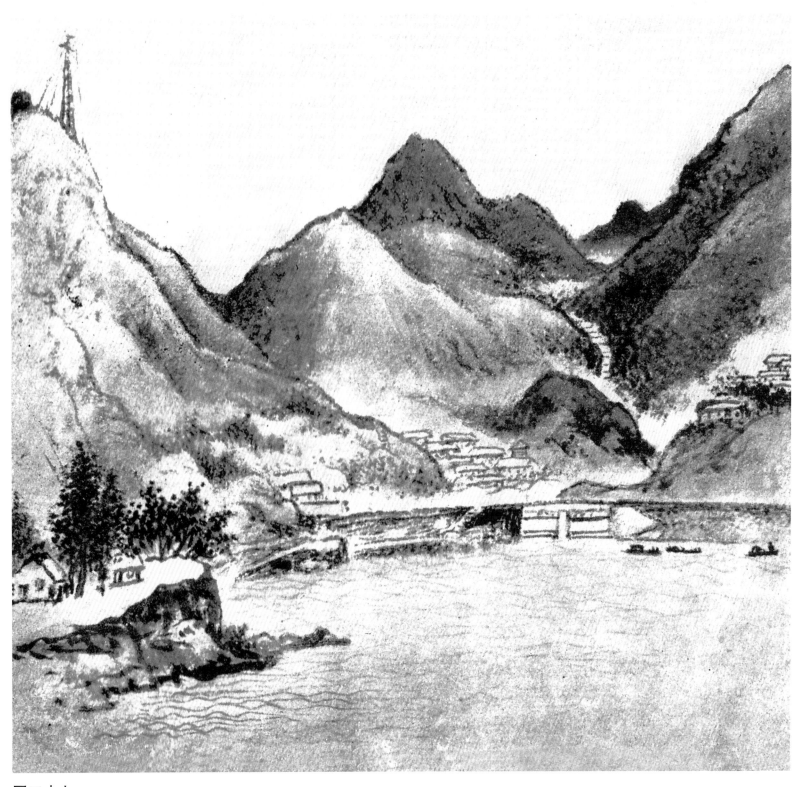

图二十七

古人画山水，大多数不染天，也不染水，人们看惯了也觉得很明快。山水有的地方也可以汲取西法，根据实地写生力求革新。至于染天染水也完全根据需要：画雨，画夜，画夕照、早霞等，不染天是无法表现的。染山染水宜使生宣纸，常练习，要染出天和水特别的淹润感。

这幅画是雨景，所以必要染山染水。染水要在远山和远水相接的部分，留出一条白线来，这是水的光，画出这条白光，水波才显得明快。

这幅画近处练习画丛竹。竹竿用笔要挺健，竹叶要浓淡分出层次，和画树的道理一样；画丛竹也与画丛树是一样的，丛竹下边画土坡和不画土坡都可以的，与图二十六的意思差不多。

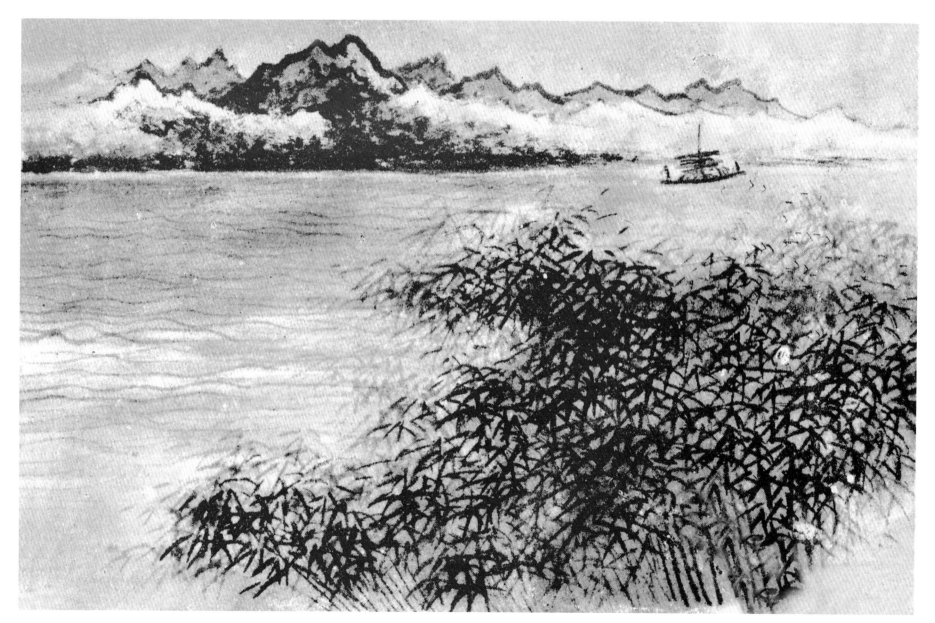

图二十八

宋代米元章画云山是表现雨景。米元章所画的是南徐山。他在落雨的时候，时常观察峰峦的姿态和云烟的变化，体验久了，实景的感染很深；而他又善于写字，就用写字的横点笔法描绘云山，创作出一种画雨景的办法来。米元章的原作，用笔横点多重叠，很清爽；用墨湿润，变化生动，都很自然。后世一些画家，不去观察实景，仅仅模仿米元章的横点法去画雨景山水，这种没有真实感受，只知因袭古人的做法，既不生动也不真实。

这幅画稿是我拜访毛主席故居在韶山的写生。在韶山住的几日都是雨天，看到云烟变幻、忽往忽来，韶山主峰就忽隐忽现。当时对景描写这幅画稿，也用米元章用笔用墨的技法，但精神还是未能充分表达出来。画里楼房就是韶山招待所。

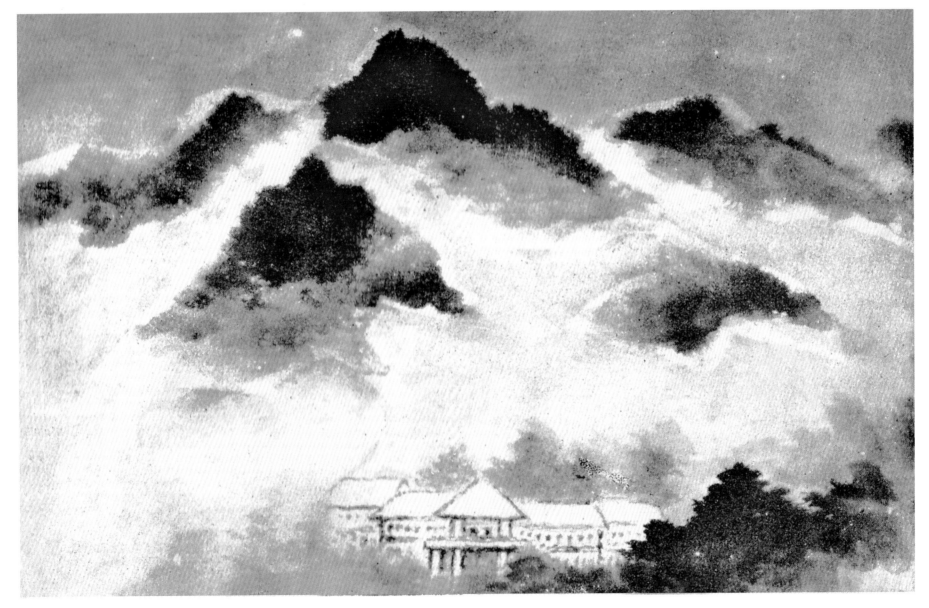

图二十九

《漓江春雨》是一幅风景画创作。这幅画雨法与前幅不同，要表现春雨迷蒙的景象；这幅画山法也与前幅不同，不是用米氏画法，而是用圆点画成的，是为了表达春雨迷蒙的景色；丛竹旁边画几株桃花，也是为了增加春意。

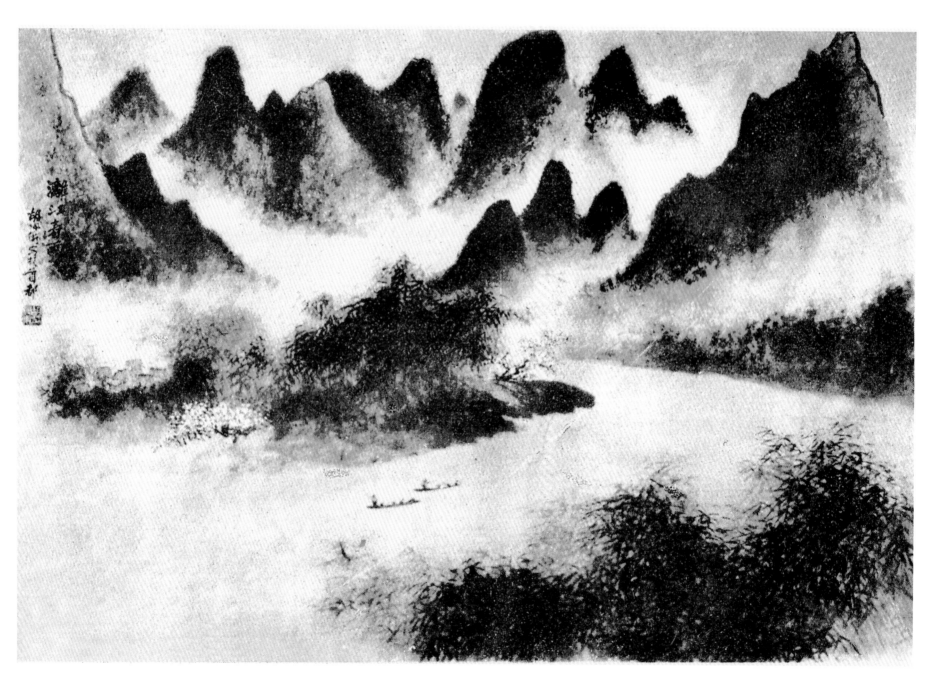

图三十

图十六曾谈到"高远"，是所谓"以泉高之"；因为泉水层层地下落，就能把高山比衬得更高。至于深远的画法，或用路径推深，或用树木重叠推深，或用山岭穿插推深，中间必须有云烟的遮掩，才能虚实相生而显得生动，这就是所谓"以云深之"的原理。平远、高远、深远叫作三远，是一般山水画构图的三个基本方面，但是初学阶段画平远较容易，我举的例子较多。若谈深远的构图，像图十四、十九、二十等都是深远的例子。至于高远的构图，初学能画出奇峰高耸的姿势已然高了，书上说自下而仰其巅曰高远，就是不画泉水，已有高远的意境，但须注意，高远构图往往与深远景结合。如这幅画稿是写阳朔公园门前的景物，主峰很高耸，下边树木重重云烟环绕，路径又曲折深入，是高远与深远在一幅画里面，画面右下部分全虚，显得主峰更高耸。

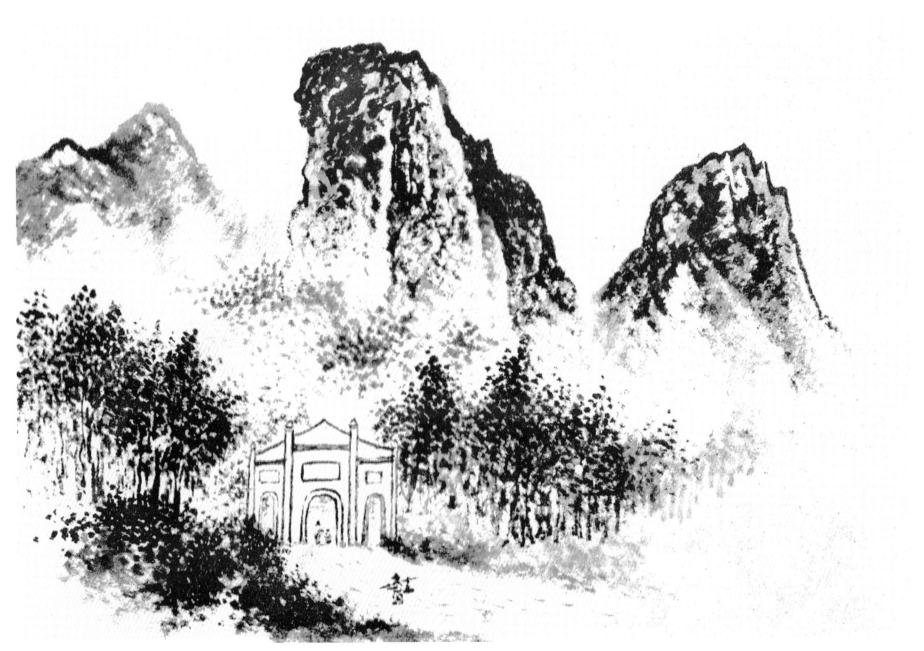

图三十一

这幅画稿是介绍画雪景的技法。画雪景是借地为雪,阳面的地方不论树木、山石、屋宇,留出空白不画不染;阴面的地方可以皴染,但要少见笔画,才能表达多雪寒冷的意境。山石上面不可加苔点,否则也会减少了雪的意境。远山不用勾轮廓,就用淡墨把远山的形态留出来,这是雪天远山的景象。

古人画冬天的景色总说:冬山惨淡如睡。这是荒寒衰落的意思。这和我们现在的看法就大不同了;现在的冬天雪景,可以描绘得丰富多彩,因为农民变冬闲为冬忙,干部下乡上山义务劳动,人民的各种活动蓬蓬勃勃,把冬天变成为春天,把如睡的景色变成苏醒的大地。

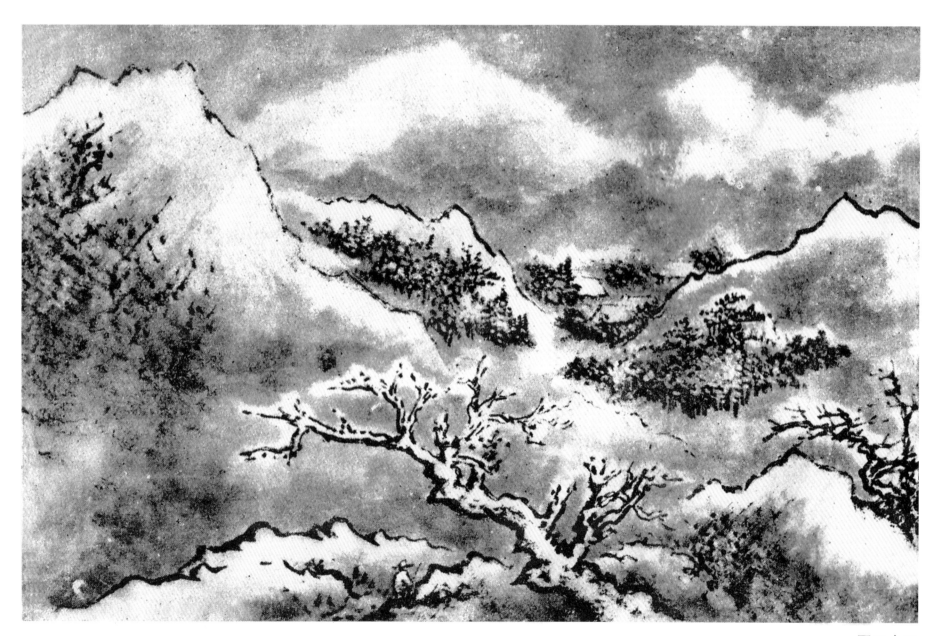

图三十二

从前述各图可以看出，学习山水画技法应由浅入深，由简到繁。

这幅画稿是十三陵水库工地上的速写。当时拦河坝已经完工，唯小孤山显得太低，为使将来小孤山变成小岛，必须加高，这是增加小孤山高度的抢修的速写。十三陵水库工程正在进行的时候，为了在雨季以前完工，以免山洪下来工程受到影响，每天总有10万人、分三班热烈地劳动着。至于小孤山加高的工程已是工程的尾声，所以工人不

很多。

这幅构图也是平远章法，工人住宿的帐棚和小孤山工地是一开，远处层叠的云山是一合。

画工地必须认真体会工人劳动的热烈感情，画家要深入生活，参加体力劳动，才能仔细描写生动的工人生产建设活动。

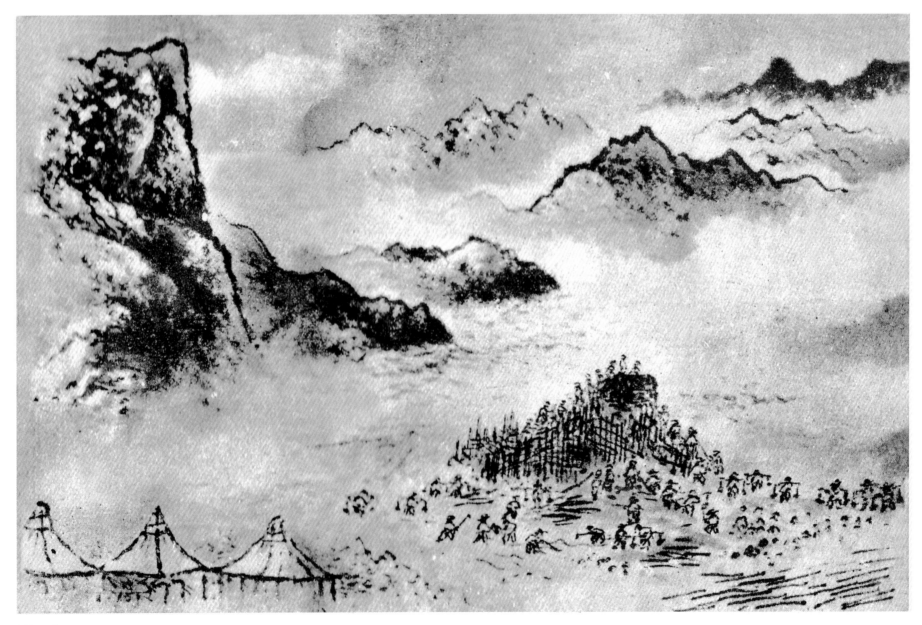

图三十三

这一幅画是北京西郊玉渊潭写生，反映我们首都北京郊区各村的农民为了保卫世界和平，反对美英帝国主义侵略中东的示威大游行。

（这画是我和白雪石同志合作的。）

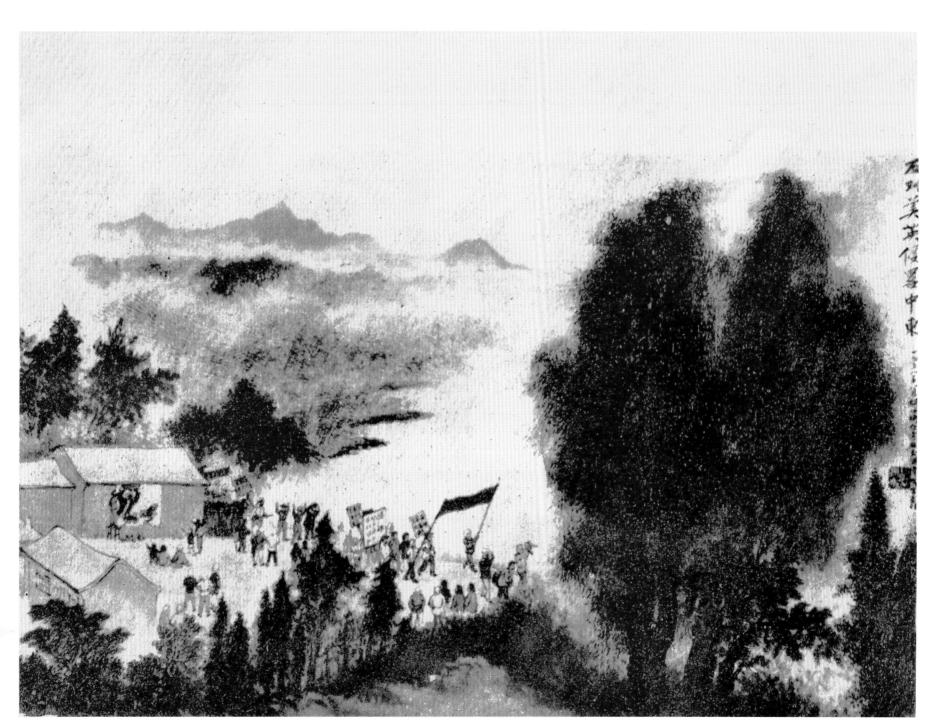

图三十四

这幅是画十三陵水库的远景图。画的时候还没有水，我们在工地上就想着：蓄水以后，碧绿湖水远处云山叠翠，每当日出和晚霞的时候，有说不尽美丽的景色。这都是我国劳动人民移山造海的结果，所以应该用笔把它的远景描绘出来，使人们看到人民伟大的劳动成果是永垂不朽的。

　　（这画是我和惠孝同、关松房、周怀民、郭傅璋、林冠明合作的，画宽约6米，曾用彩色版印在《中国画》杂志封面上，读者可以参考。）

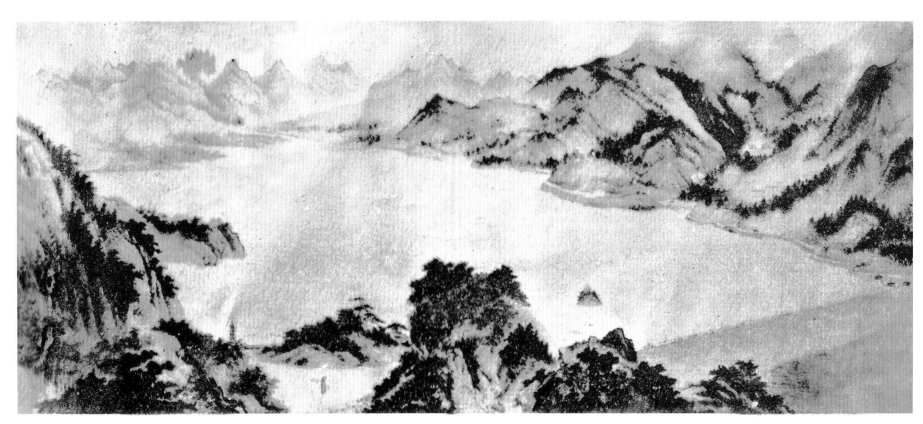

图三十五

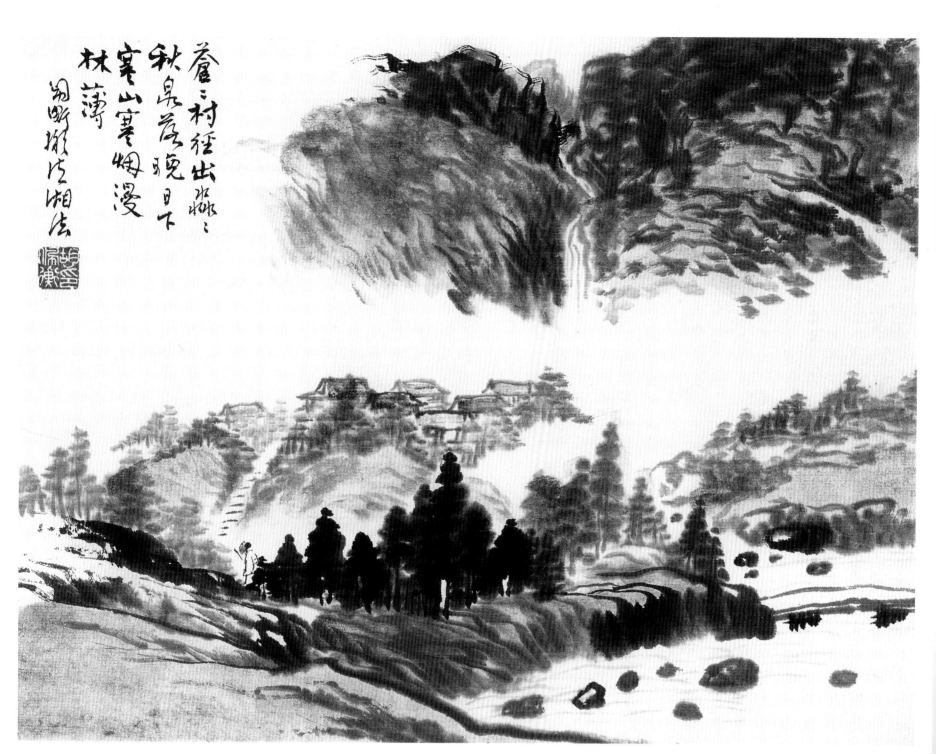

蒼蒼村徑出水蒲蒲
秋泉落晚日下
寒山寒烟漫
林薄
陶斷墩法湘法

苍苍村径出

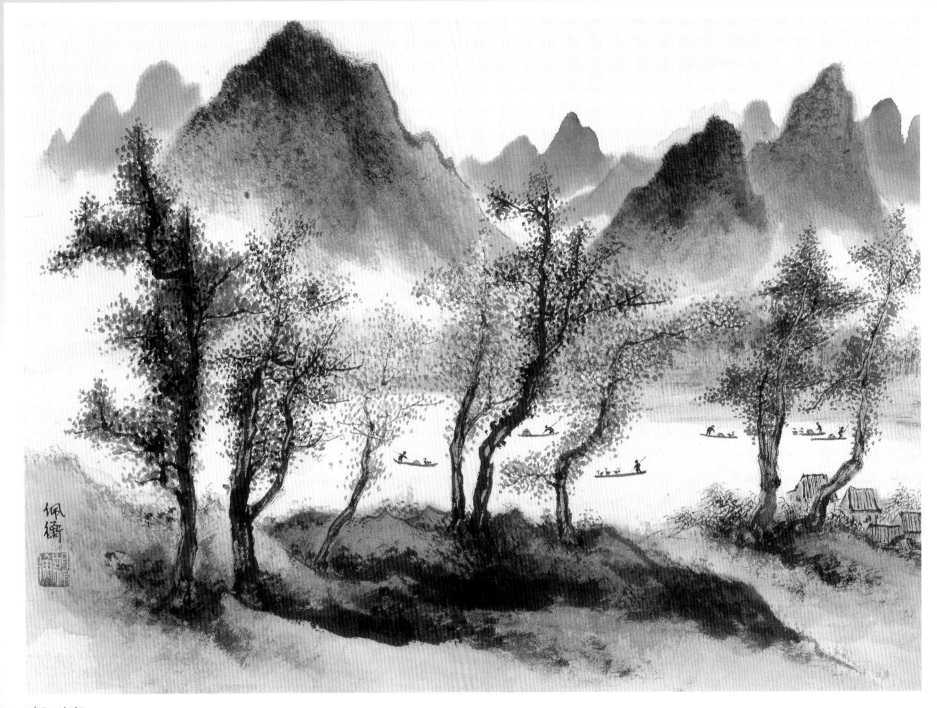

漓江渔趣

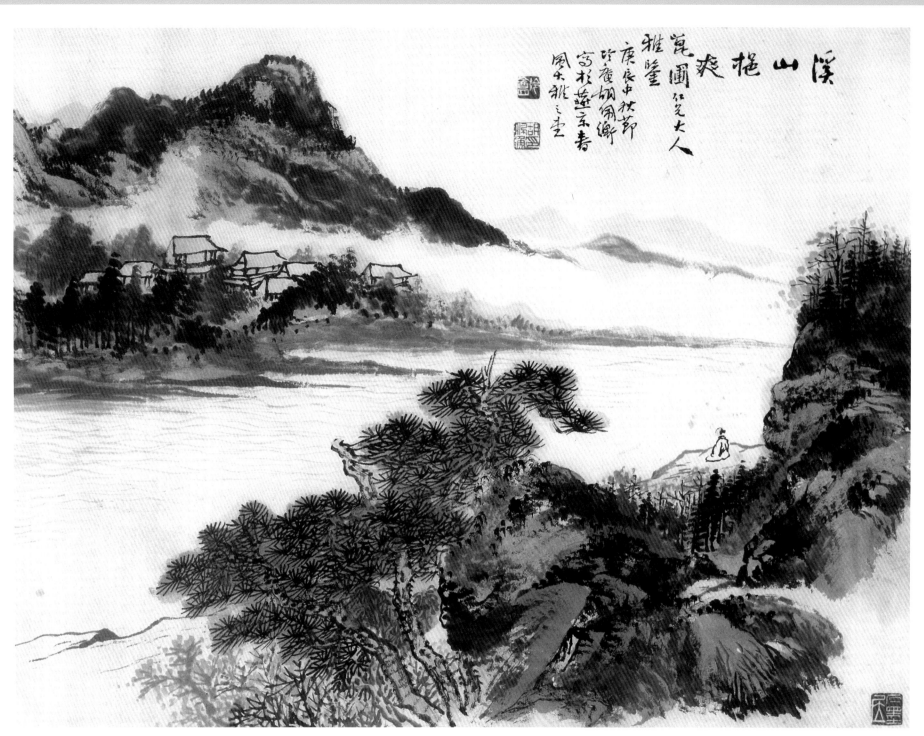

溪山挹爽

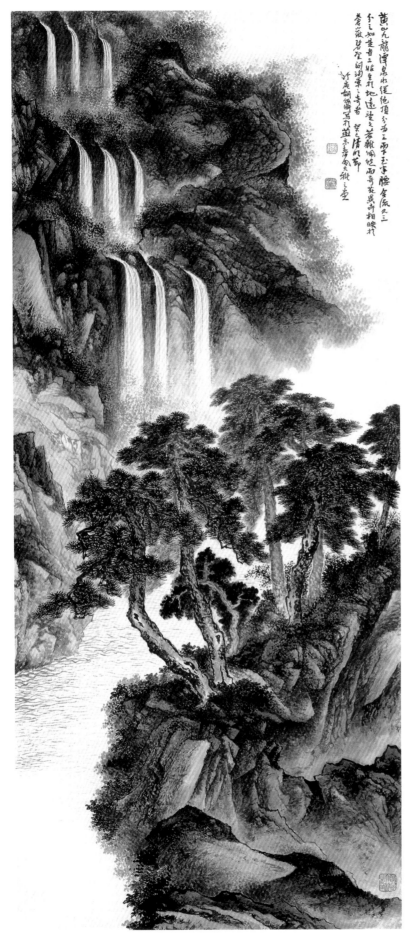

黄山九龙潭

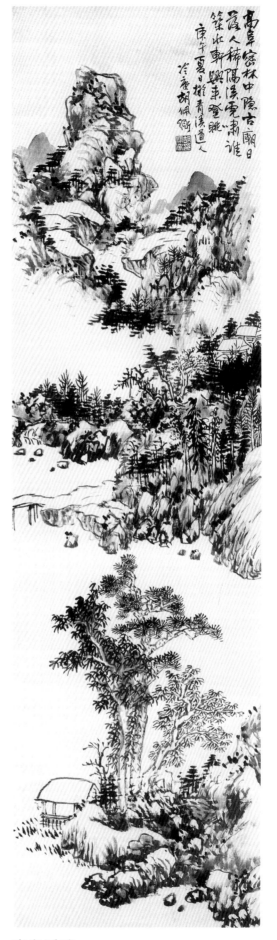

高阜溪畔

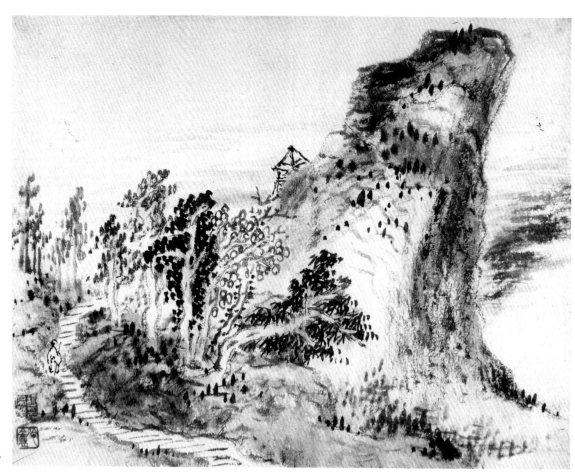

山中独步

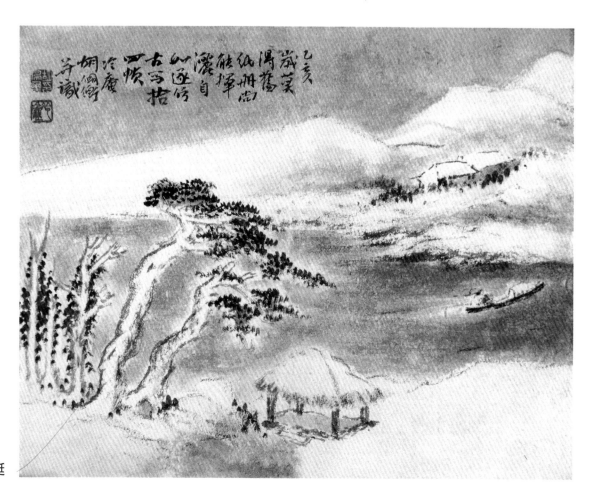

寒天游艇

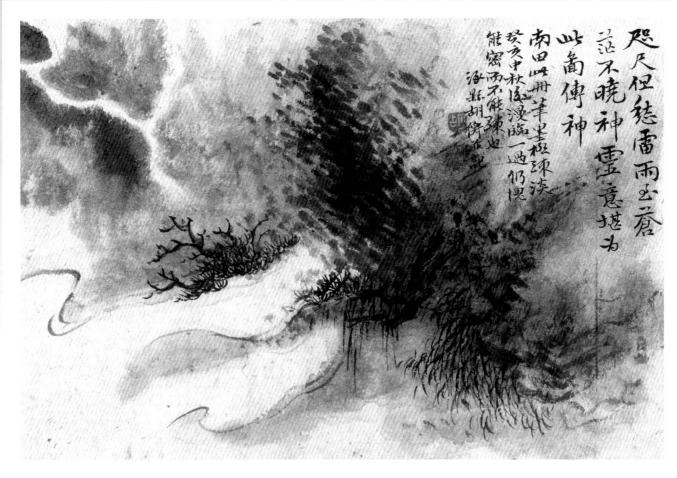

咫尺但覺雷雨出空蒼范不曉神靈意堪為

此畫傳神南田此冊筆墨枯淡癸亥中秋後漫臨一過仍愧能密而不能疎也汨鼎胡衡氰記

山水册页之一

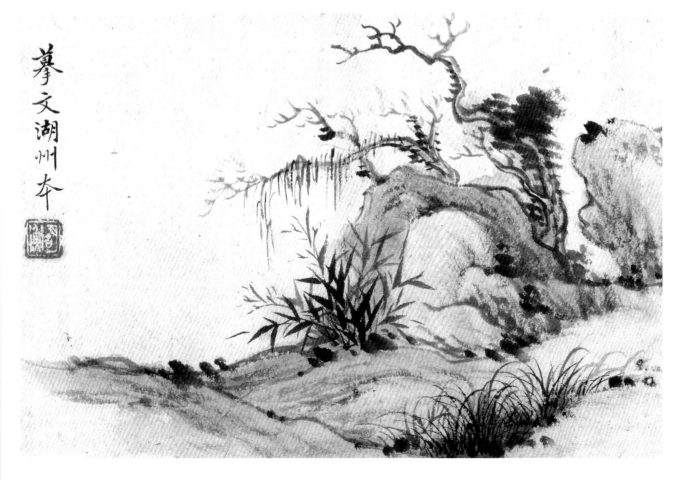

拳文湖州本

山水册页之二

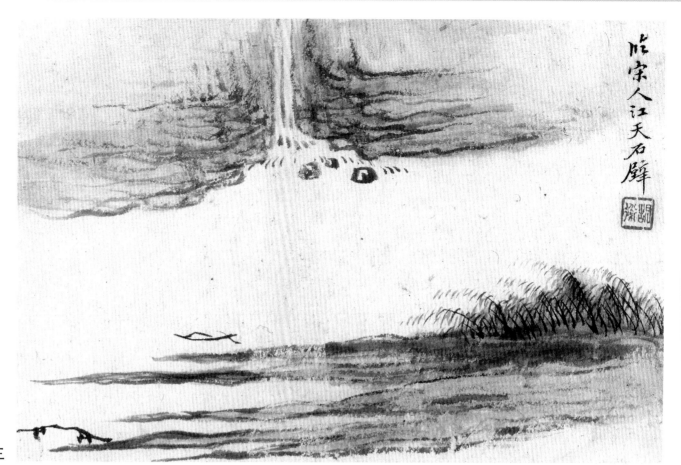

临宗人江天石壁

山水册页之三

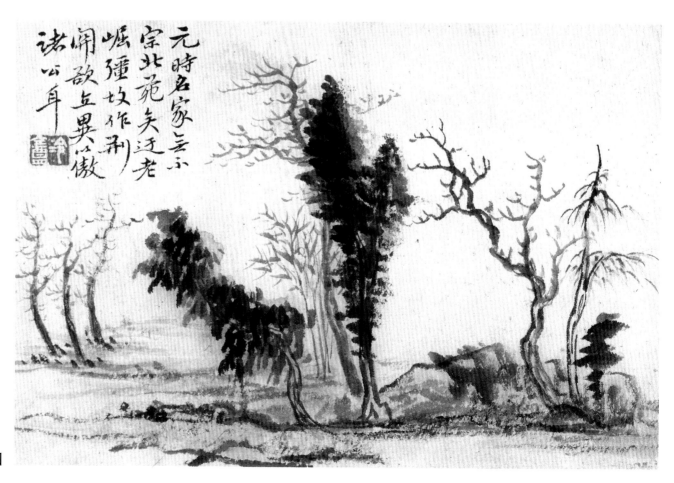

元时名家无不宗北苑矢迁老崛疆攻作刑开歔立异以傲诸公耳

山水册页之四

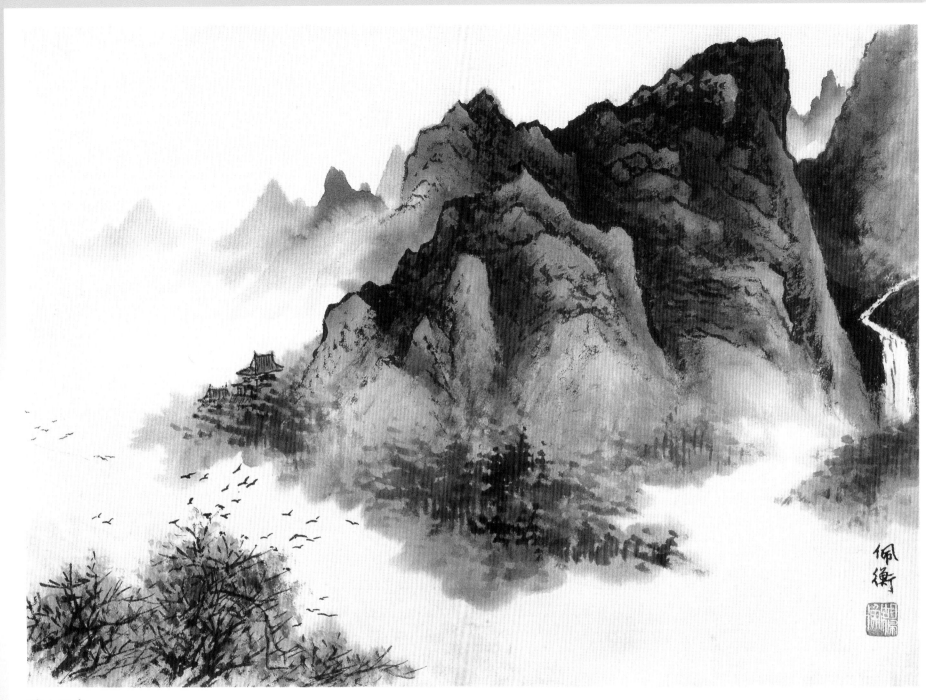

苍山秋色

秋风吹林来

秋风吹林来流水多清音手持
读残老树不恋微岑写新

51

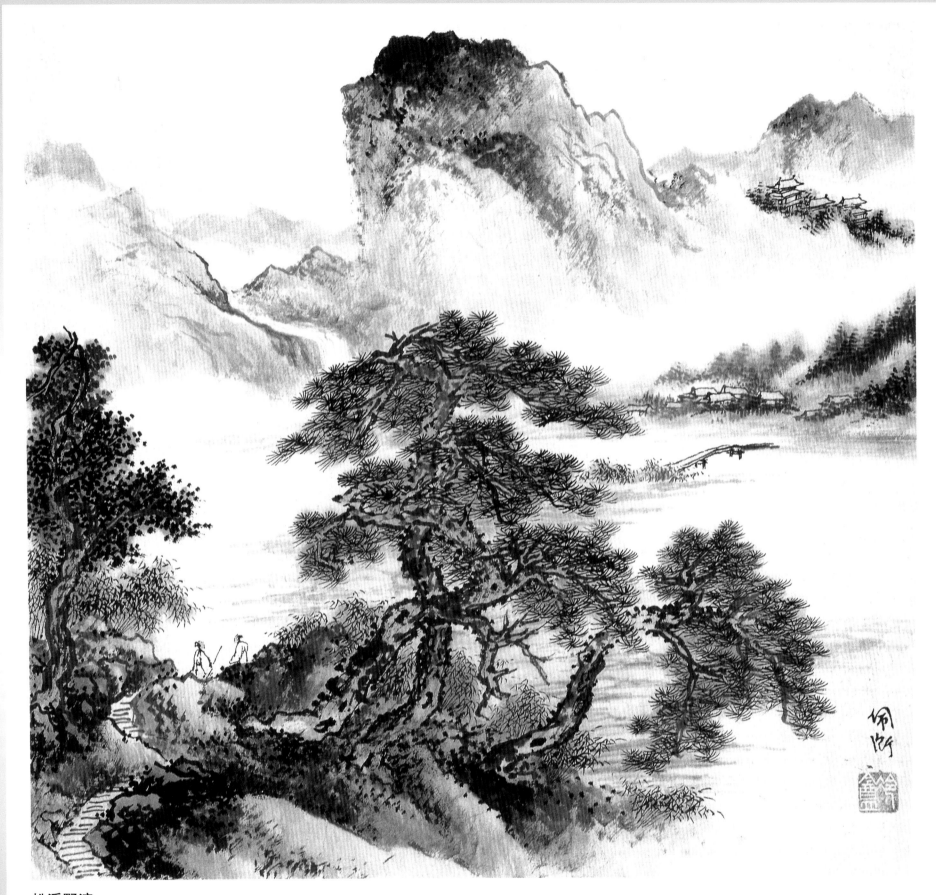

松溪野渡

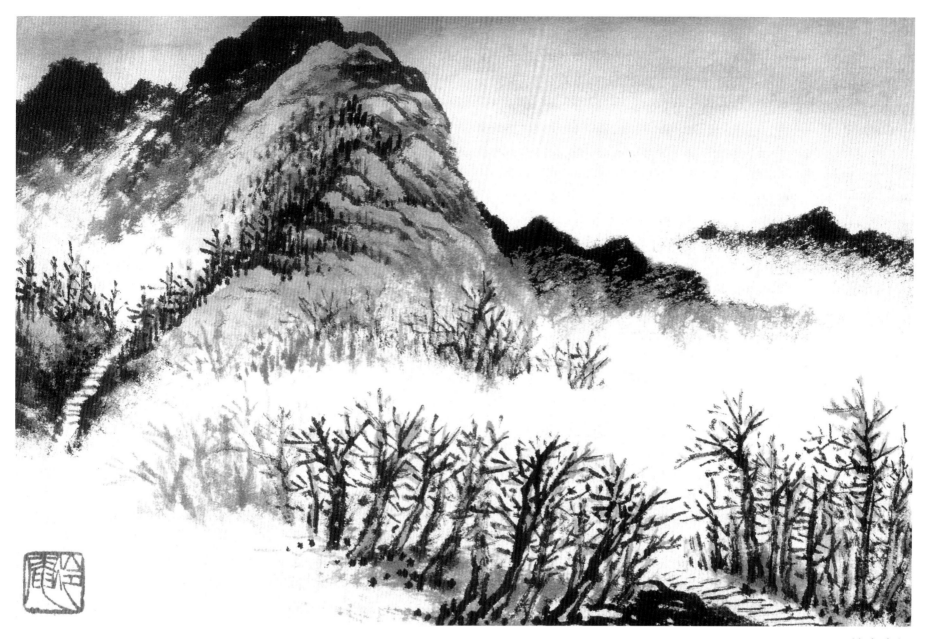

枯木寒烟

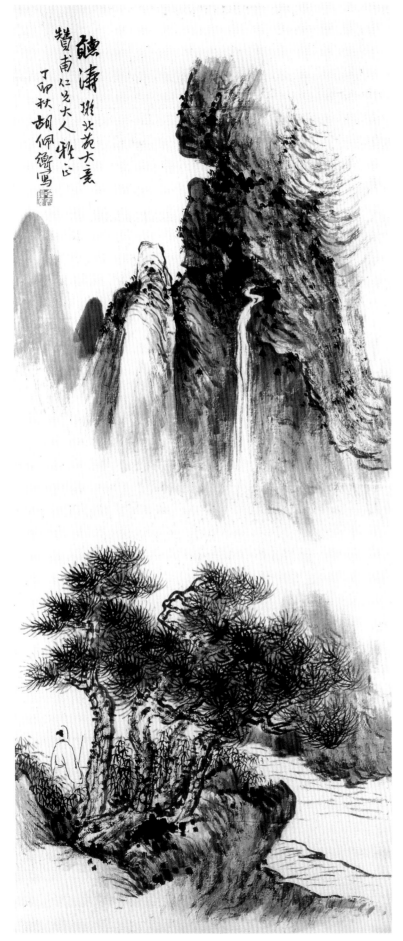

听涛

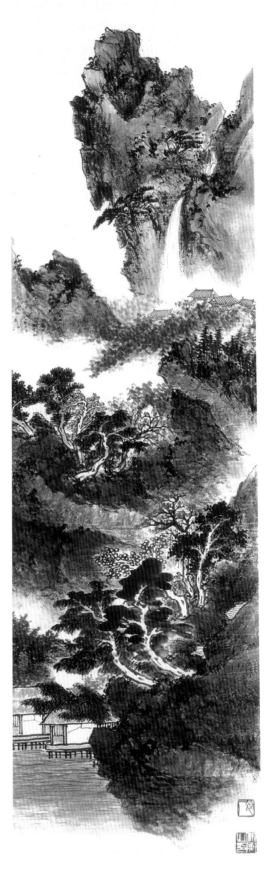

龚半千笔意

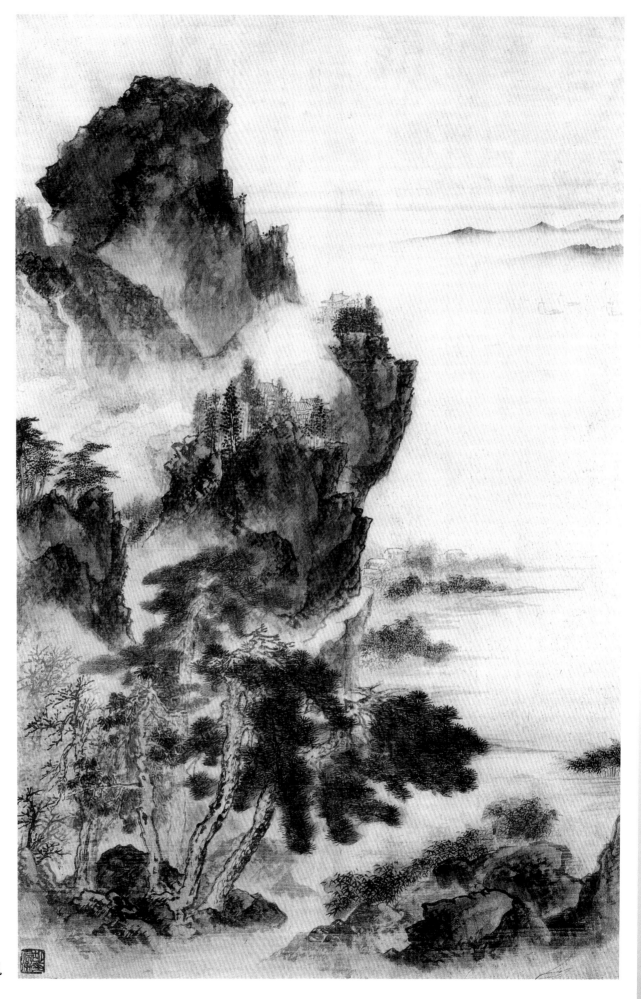

江边远帆

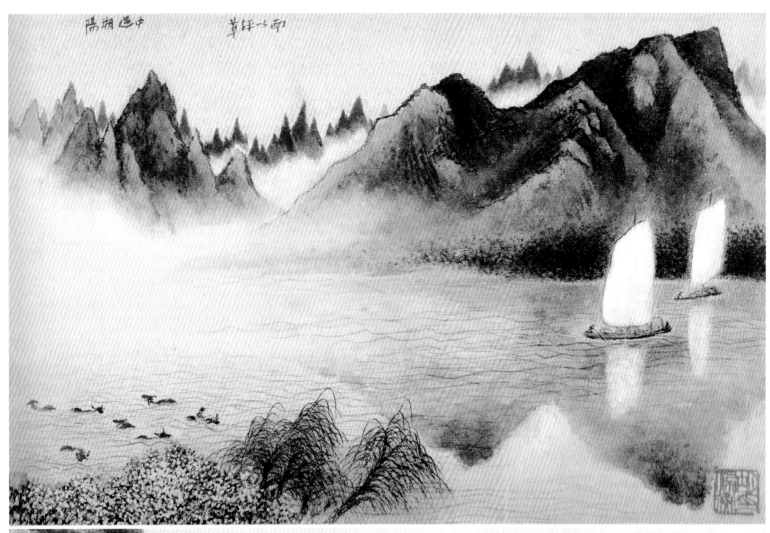

漓江双帆船

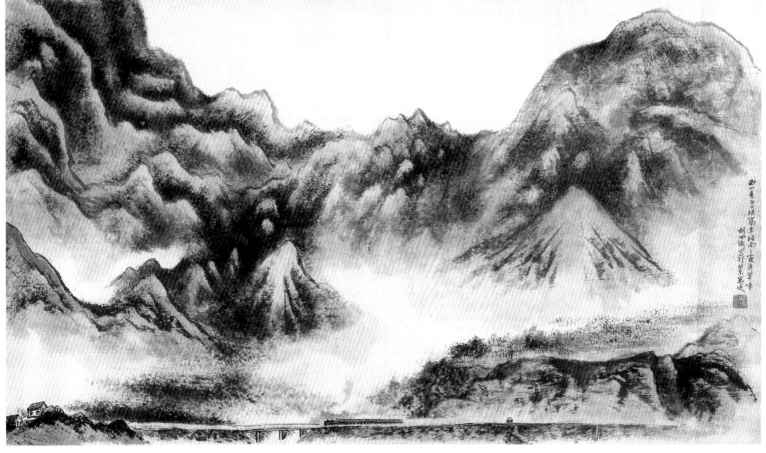

霞屏翠嶂

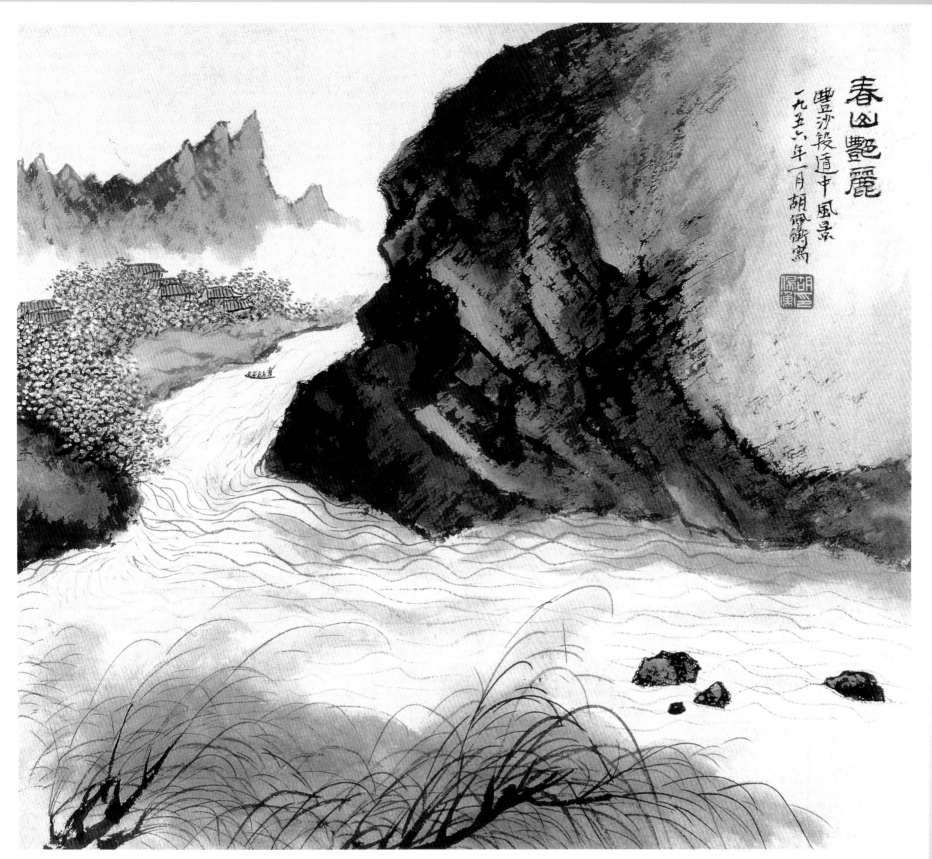

春山艷麗

豐沙段道中風景

一九五六年一月 胡佩衡寫

春山艳丽

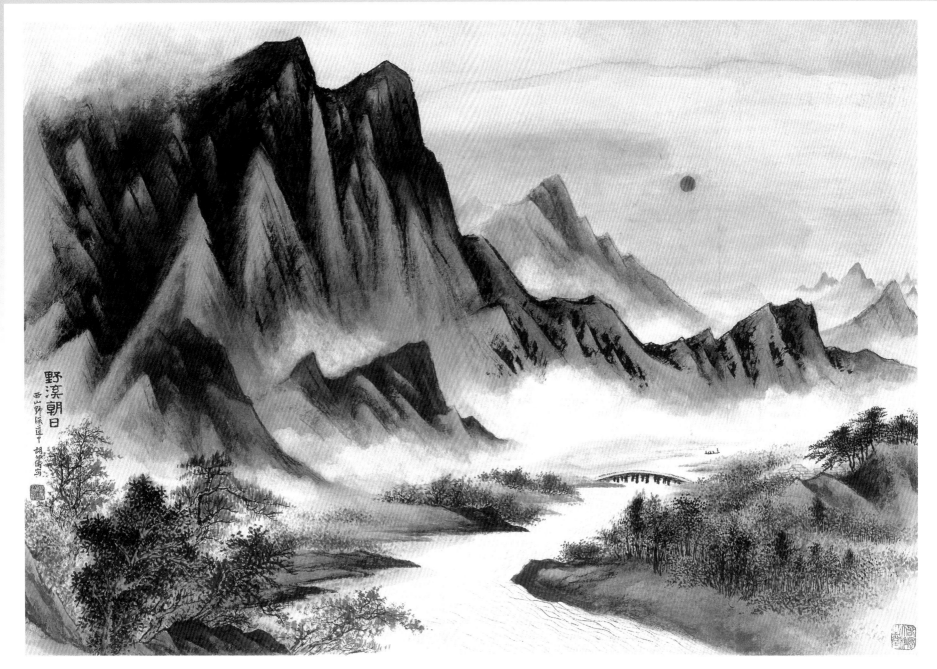

野溪朝日

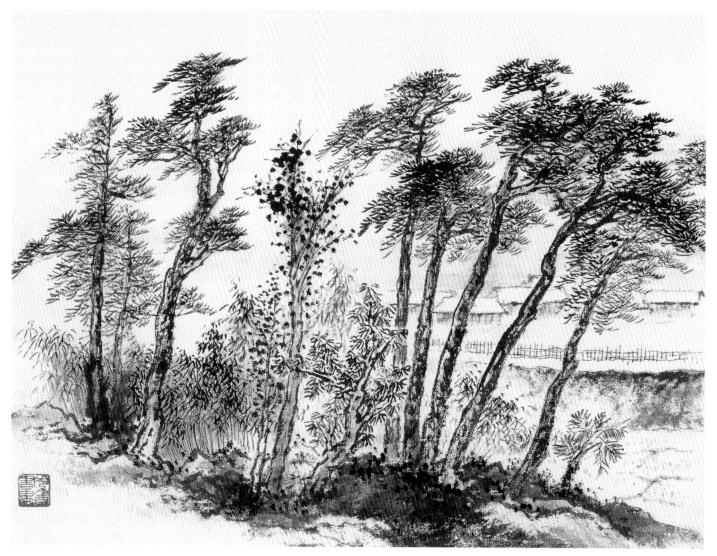

山水写生

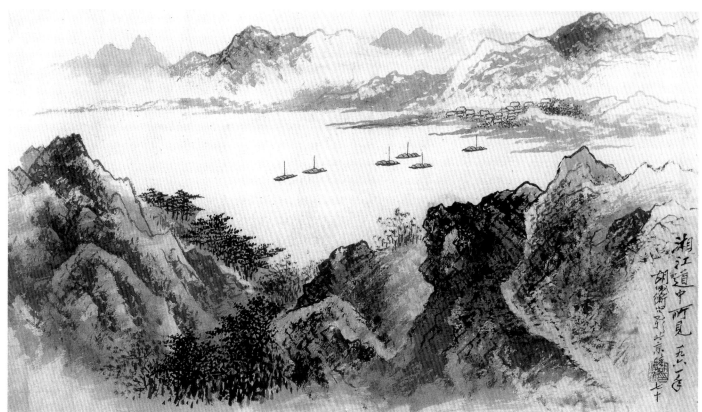

湘江道中

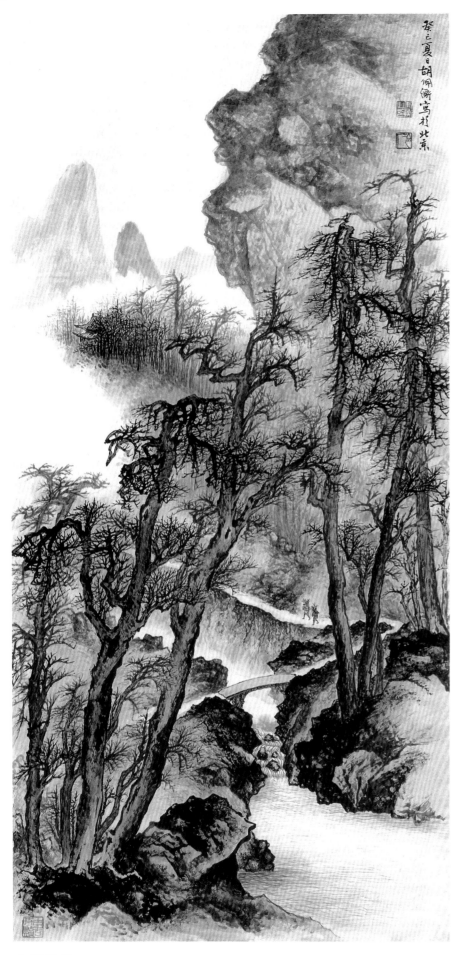

山间寒林

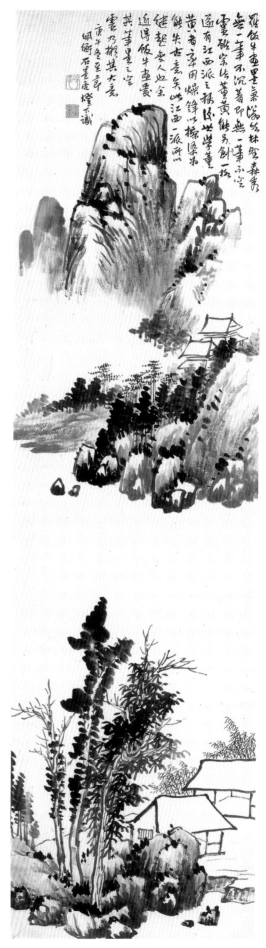

仿董墨山水

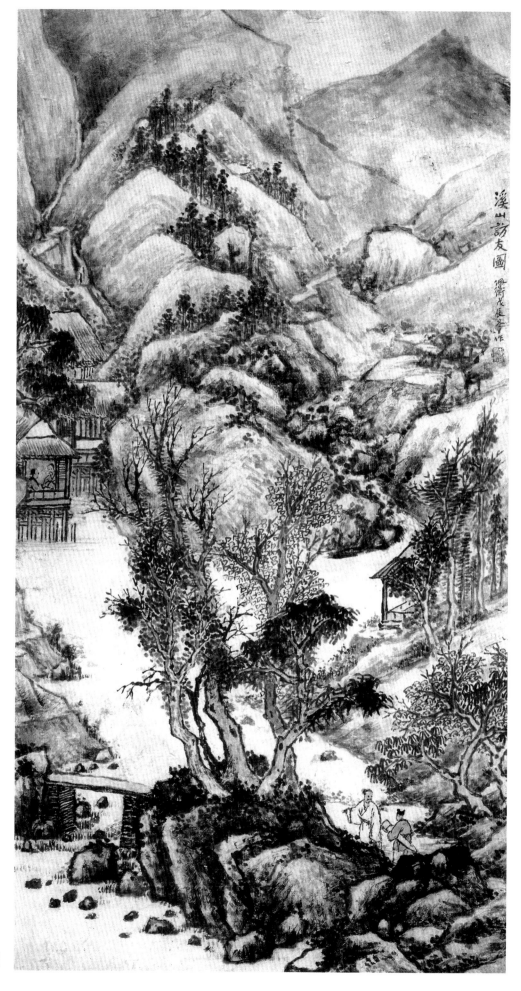

溪山访友图

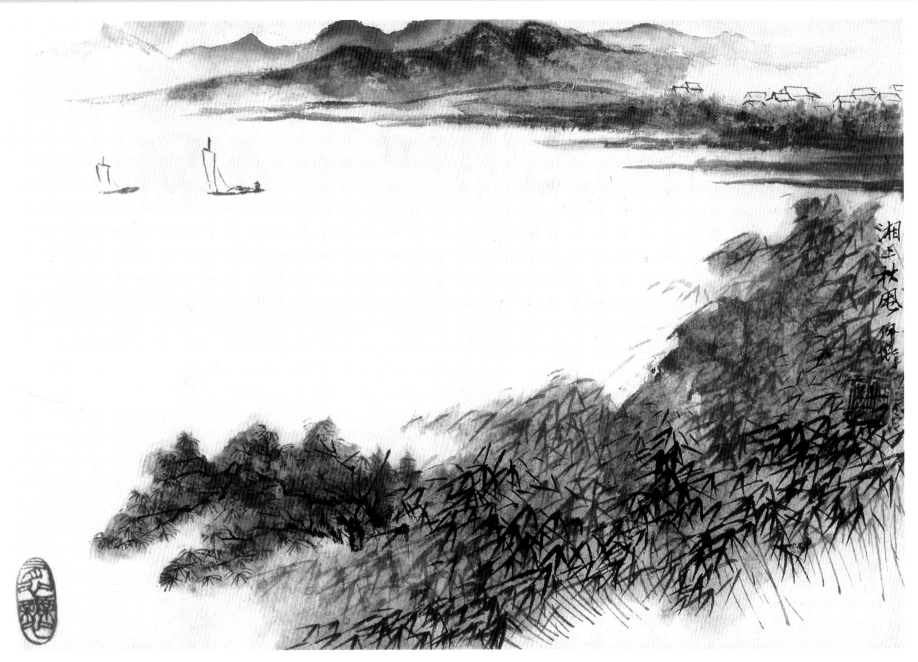

湘上秋风

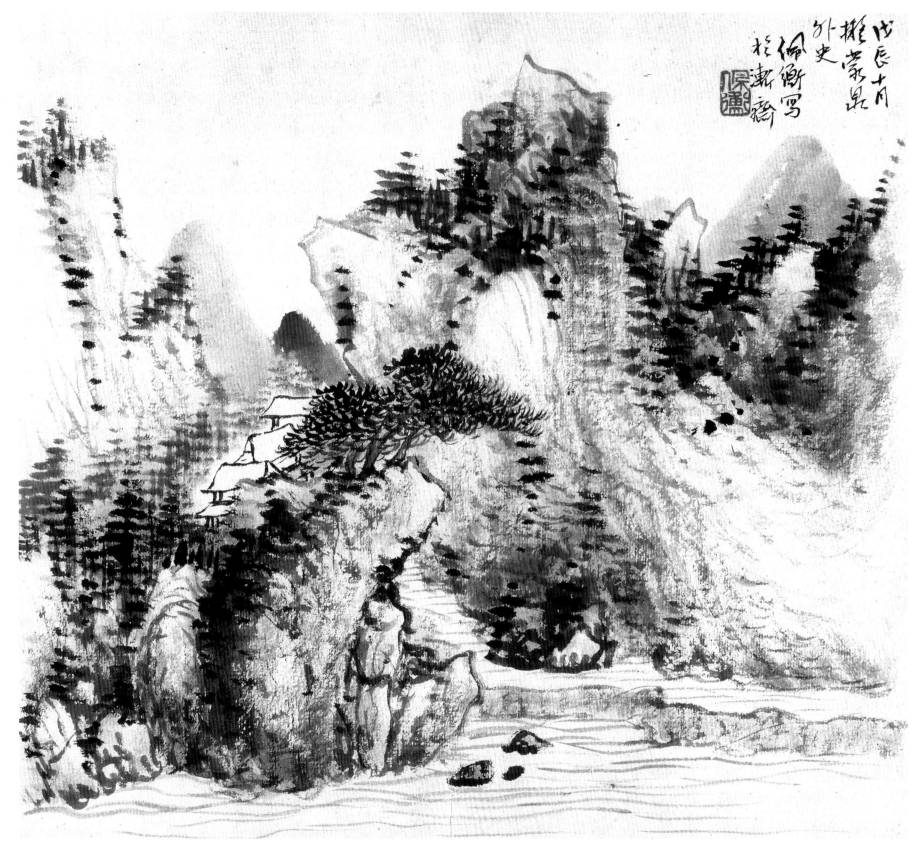

溪畔茅屋图

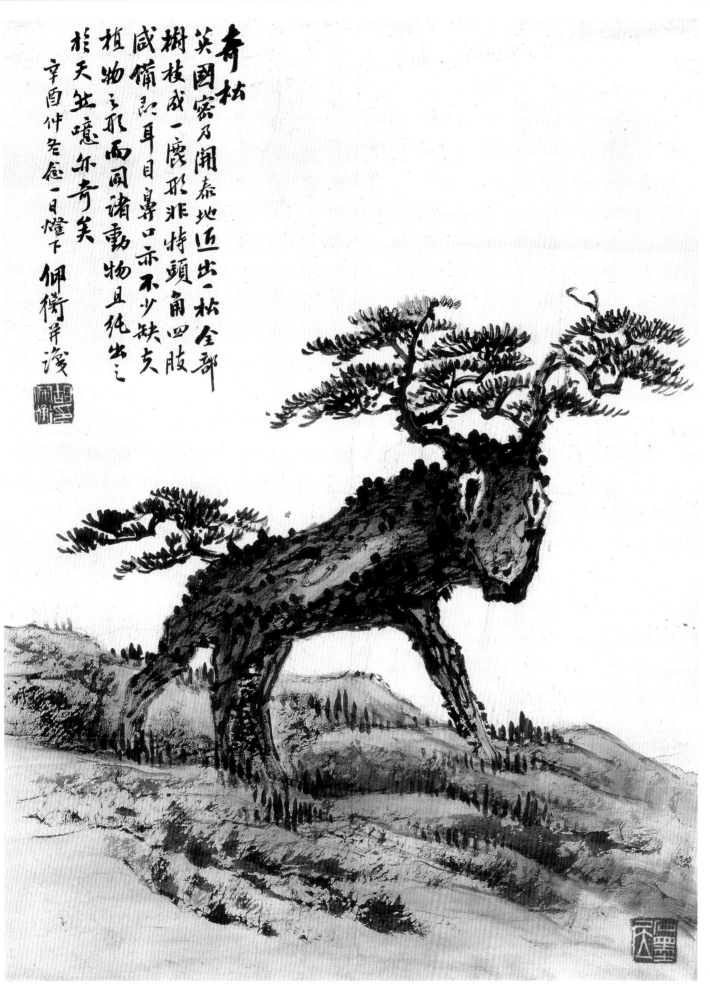

奇松

英國密乃開泰地匝出一松全部
樹枝成一鹿形非特頭角四肢
咸備即耳目鼻口亦不少缺乏
植物之形而同諸動物且能出之
於天生噫爾奇矣
辛酉仲冬念一日燈下 佩衡并識

奇松

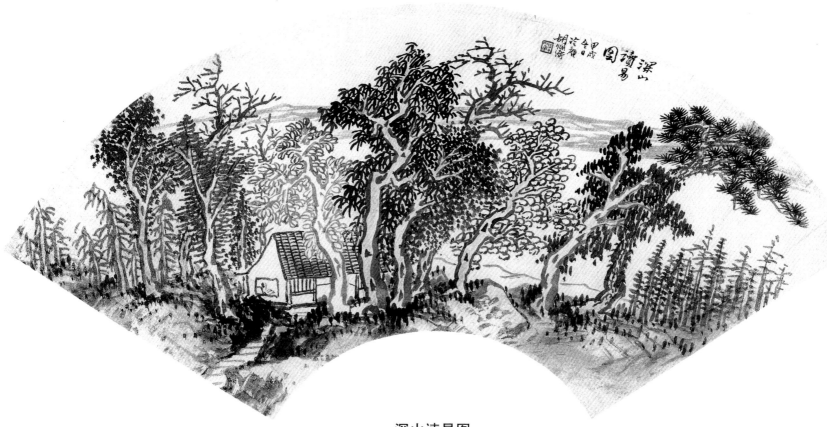

深山读易图

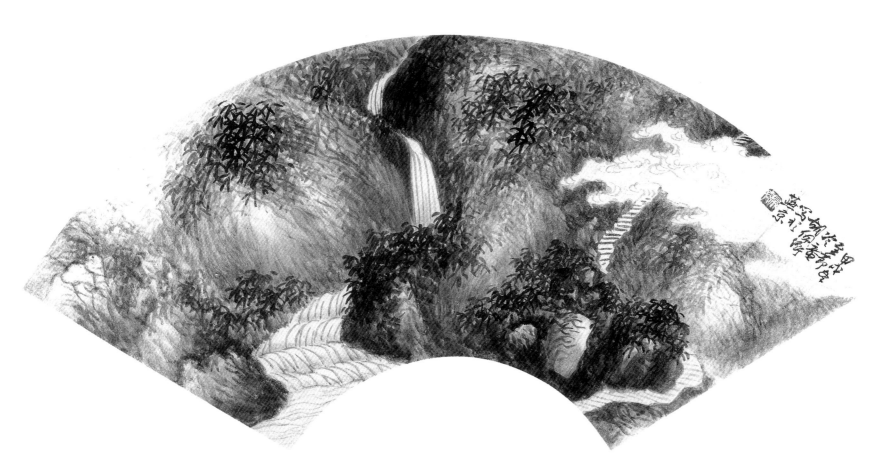

林中溪流

65

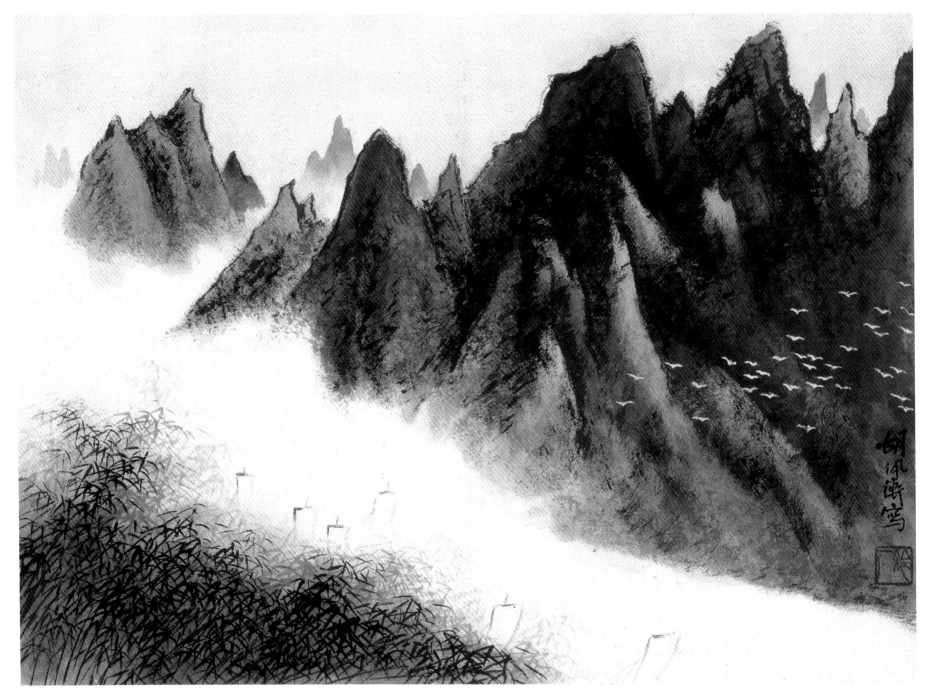

漓江兴坪

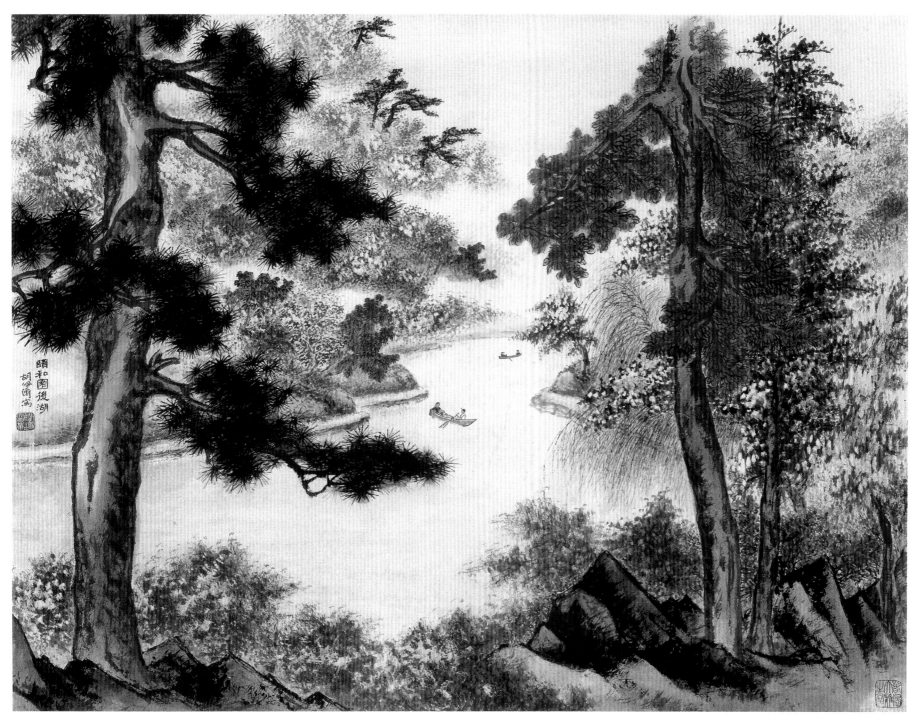

颐和园后湖

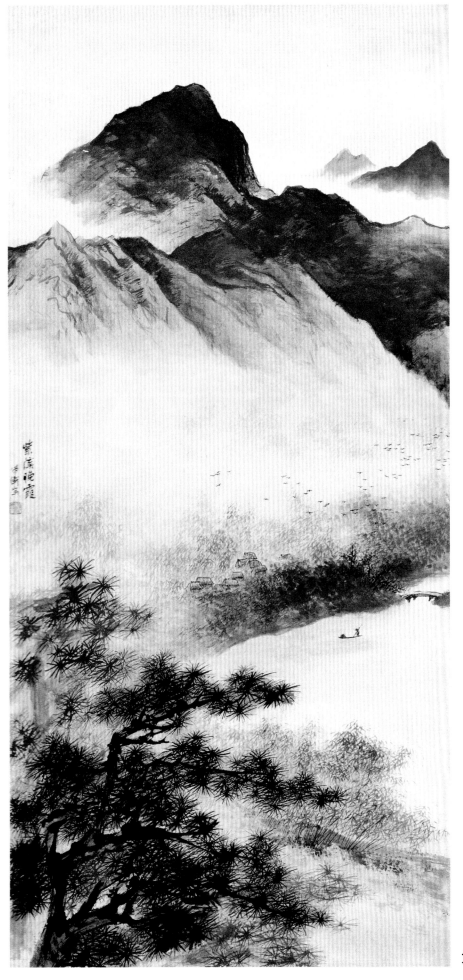

紫溪晚霞

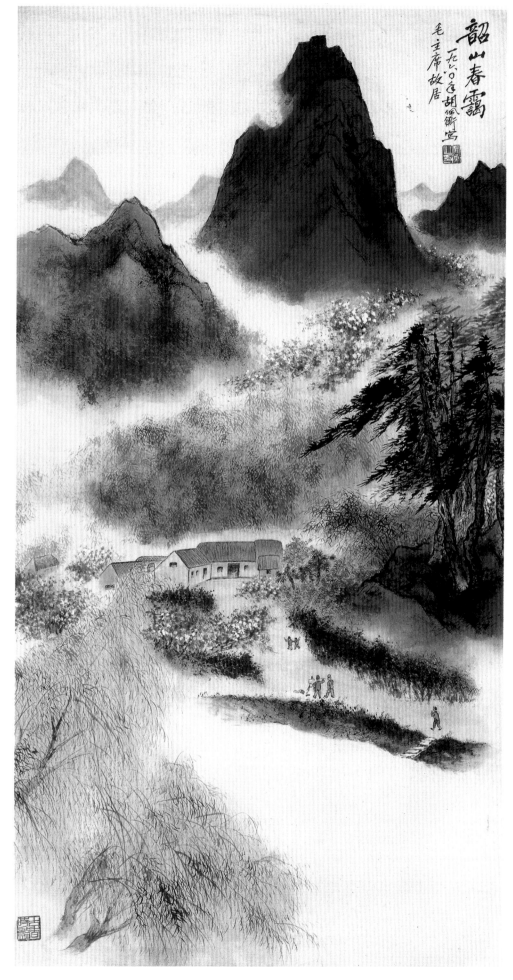

韶山春霭

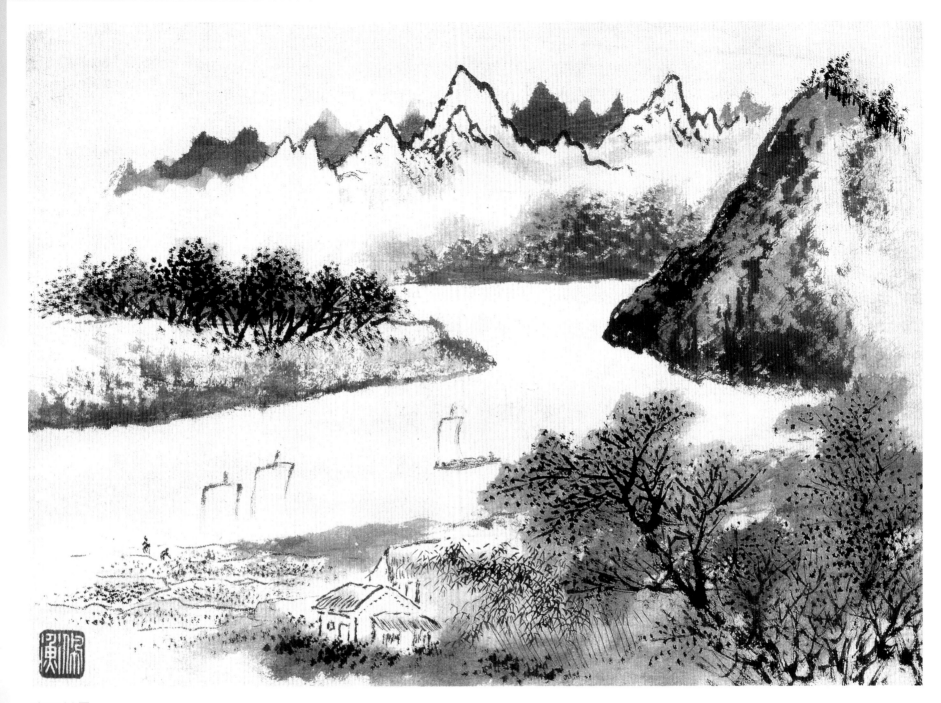

漓江村景

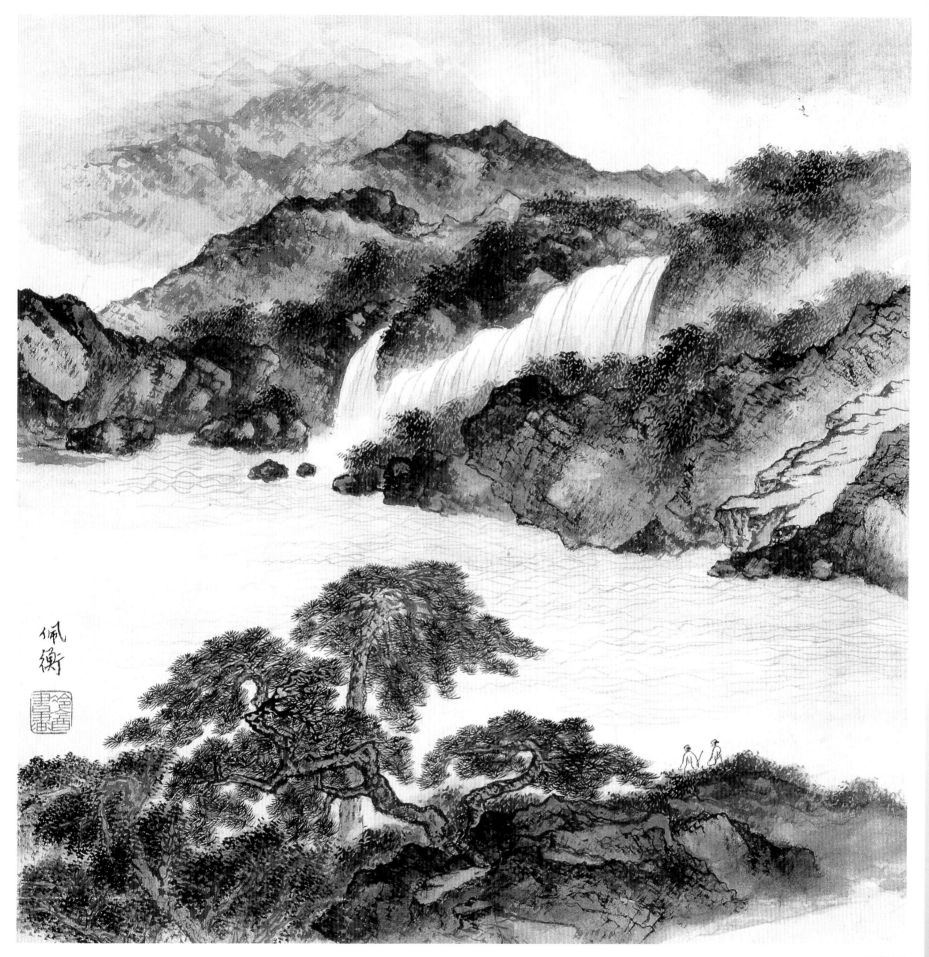

观瀑图

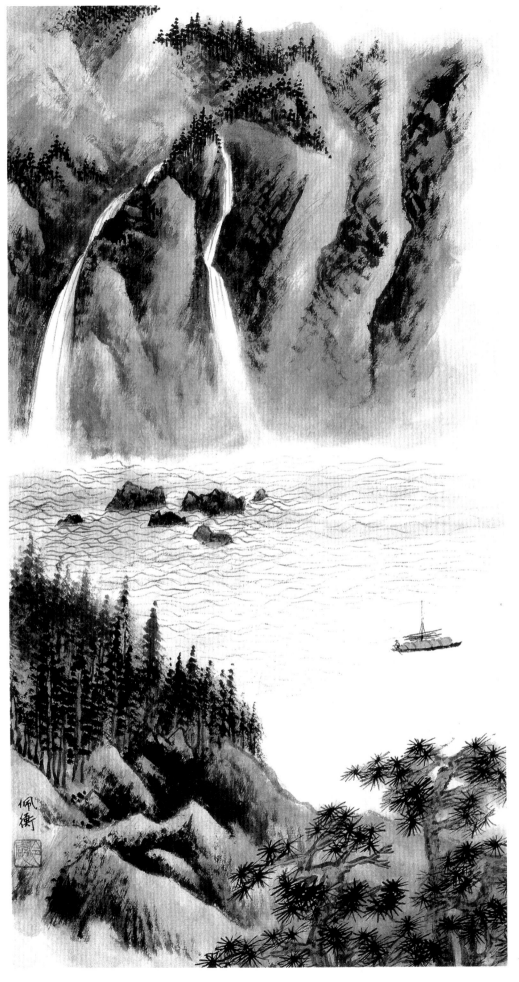

浅绛山水